巨乳×豐臀 ❤

肉感女孩的繪畫技法

U0055907

How to Draw Muchi Muchi Girls

Contents

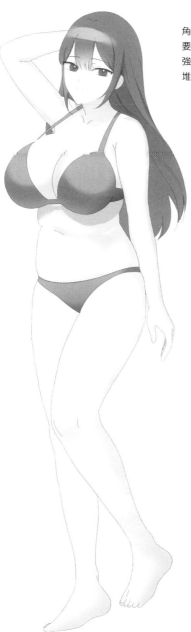

第 0 章

基本觀念

在學習如何描繪豐滿體型之前，要先確認關於豐滿角色及其表現方法的觀念。想畫出什麼樣的豐滿體型？要讓哪個部位顯得豐滿？哪裡柔軟、哪裡有張力、想要強調哪個部位？脂肪的量，以及女孩子的身體哪裡容易堆積脂肪？第 0 章將會解說這些基本的重要資訊。

前言

何謂豐滿？

豐滿一般是指身材有肉、肌膚有張力的狀態。本書會將重點擺在肌膚有張力的女孩、大胸部女孩、粗腿女孩、豐腴女孩、肉感的成熟女性等各式各樣「有肉的女性」上，介紹其特徵和畫法。

豐滿女孩的定義

近年來，身材豐腴的女性插圖相當受到歡迎。本書的書名雖然是寫「肉感女孩」，實際上像是豐滿的女性社會人士、豐滿的熟女、體型緊實的女孩、充滿脂肪感的女性等等，這些也都會介紹到。

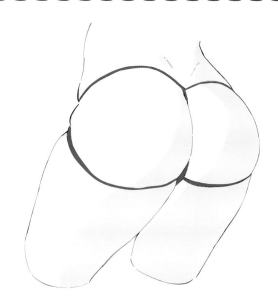

緊繃感、張力

構成豐滿的必備要素是緊繃感，也就是「張力」。除了青春洋溢的翹臀和大胸部，堆滿脂肪的突出腹部、受到身體壓迫而延展的衣服等，也都是豐滿的必備要素。
本書會將豐滿女孩的畫法，分成正統部位、穿衣、不同的體重和年齡、上色方法進行解說。

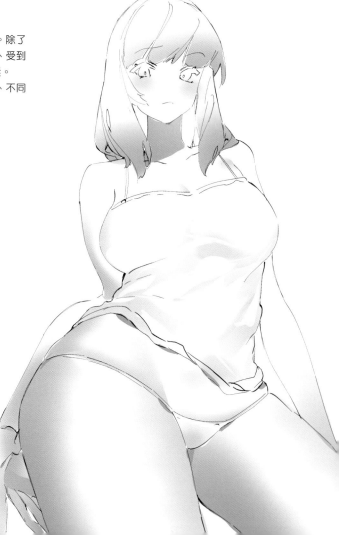

表現豐滿的難處

💝 豐滿且性感

表現豐滿的難處在於，如何掌握肉感和脂肪感之間的平衡。畫得過胖有可能會導致身體失去平衡感，變成和原先預想模樣不同的體型。當然，充滿脂肪感的女性也很有魅力，不過如果想要描繪豐滿且性感的體型，首先就得思考想讓哪個部位顯得更加豐滿。

💝 富有曲線感的體型，還是充滿脂肪感的體型

若是不先想清楚希望哪裡緊實、哪裡肥胖，就很難畫出豐滿體型。比方說即便同樣是豐滿體型，脂肪多的身體和富有曲線感的體型，這兩者的畫法就不相同。請各位先參考本書，想像哪一種才是自己理想中的體型。

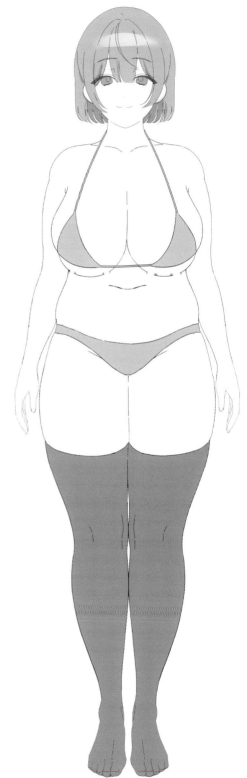

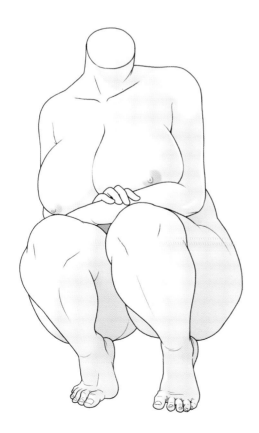

豐滿與個人差異

畫的人不一樣也會產生變化

豐滿體型的特徵也會因為畫的人不一樣而產生變化。意思就是，會隨著畫的人想讓哪個部位顯得豐滿而有所差異。是想畫出大胸部的模特兒體型？還是想畫出Q感十足的體型，並且透過有分量感的下半身來取得平衡？一開始請先思考繪圖的方針。

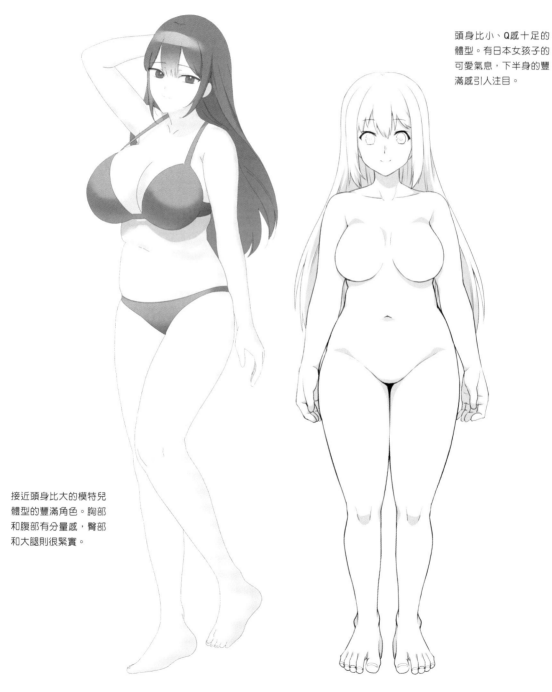

頭身比小、Q感十足的體型。有日本女孩子的可愛氣息，下半身的豐滿感引人注目。

接近頭身比大的模特兒體型的豐滿角色。胸部和腹部有分量感，臀部和大腿則很緊實。

💗 胸部

胸部的形狀、大小有著各式各樣的個人差異。形狀漂亮的水滴型、分量感的中心位於下方的長
乳型、受到衣服或胸罩支撐往前挺出的胸部等等，形狀可以說千差萬別。

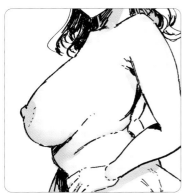 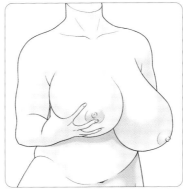 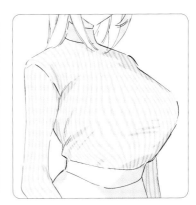

💗 臀部

臀部是會隨著女性成長逐漸長大的部位。也會隨著平常的生活型態產生變化，像是下垂的臀
部、又大又圓的緊實臀部，有各式各樣的形狀。

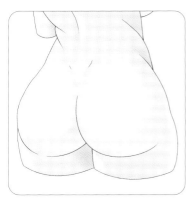 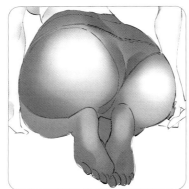 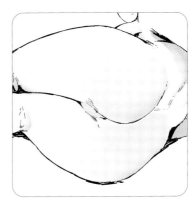

💗 腹部

腹部是輪廓非常容易隨著脂肪量產生改變的部位。是緊實還是有脂肪感，不同的畫法會大幅改
變角色給人的印象。

 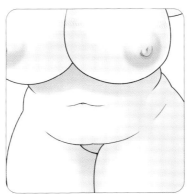

脂肪的分布與立體圖

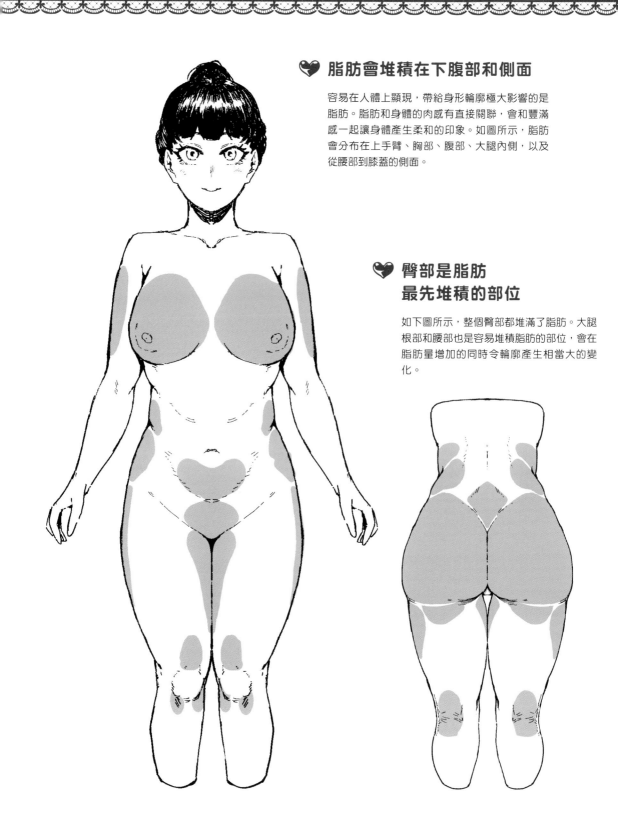

💝 脂肪會堆積在下腹部和側面

容易在人體上顯現，帶給身形輪廓極大影響的是脂肪。脂肪和身體的肉感有直接關聯，會和豐滿感一起讓身體產生柔和的印象。如圖所示，脂肪會分布在上手臂、胸部、腹部、大腿內側，以及從腰部到膝蓋的側面。

💝 臀部是脂肪 最先堆積的部位

如下圖所示，整個臀部都堆滿了脂肪。大腿根部和腰部也是容易堆積脂肪的部位，會在脂肪量增加的同時令輪廓產生相當大的變化。

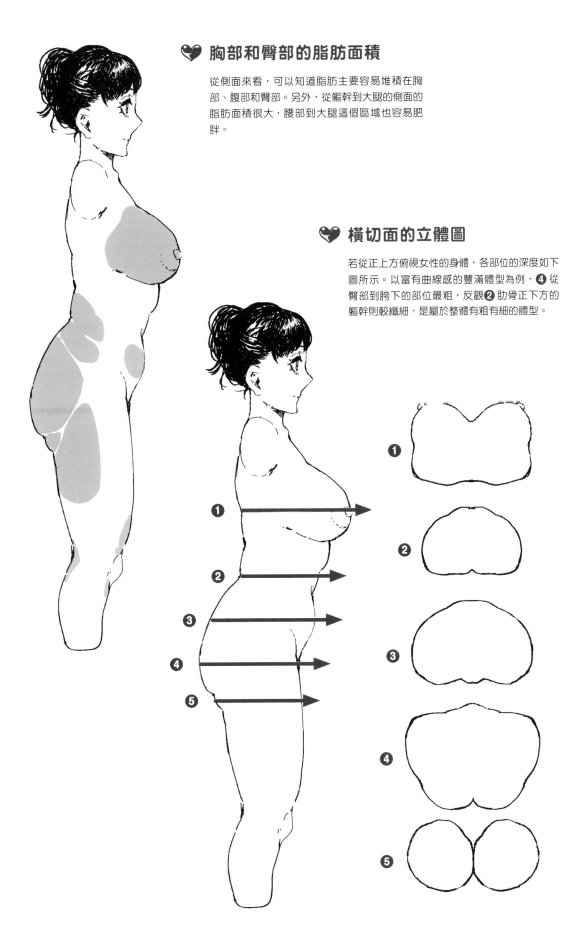

💙 胸部和臀部的脂肪面積

從側面來看，可以知道脂肪主要容易堆積在胸部、腹部和臀部。另外，從軀幹到大腿的側面的脂肪面積很大，腰部到大腿這個區域也容易肥胖。

💙 橫切面的立體圖

若從正上方俯視女性的身體，各部位的深度如下圖所示。以富有曲線感的豐滿體型為例，❹ 從臀部到胯下的部位最粗，反觀❷ 肋骨正下方的軀幹則較纖細，是屬於整體有粗有細的體型。

❶

❷

❸

❹

❺

❶

❷

❸

❹

❺

陰影與肉感的表現

💗 陰影與立體感

描繪豐滿身體時，不只是角色的輪廓，透過陰影等上色手法來表現立體感也非常重要。請比較下方的線圖和加上陰影的圖有何差異。像是胸部、腹部等，只要在這些部位畫上陰影和打亮，就能進一步突顯豐滿的重點。

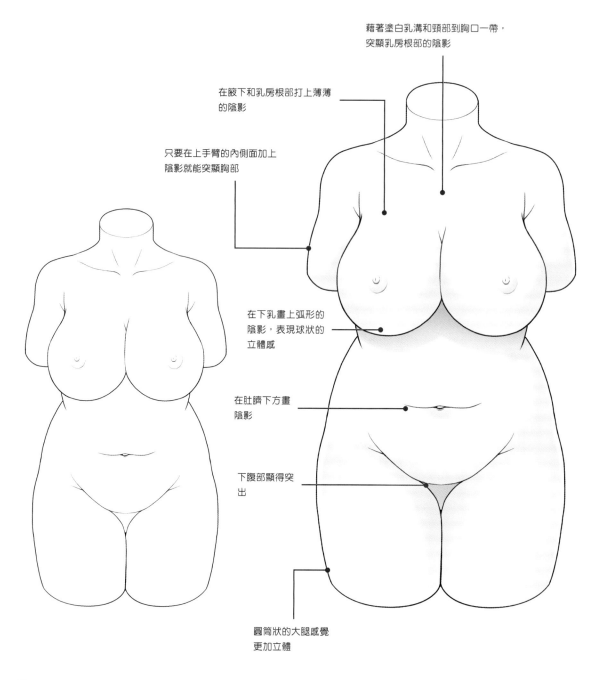

藉著塗白乳溝和頸部到胸口一帶，突顯乳房根部的陰影

在腋下和乳房根部打上薄薄的陰影

只要在上手臂的內側面加上陰影就能突顯胸部

在下乳畫上弧形的陰影，表現球狀的立體感

在肚臍下方畫陰影

下腹部顯得突出

圓筒狀的大腿感覺更加立體

💝 背面的陰影

加深從肩胛骨到軀幹的顏色,並在大腿畫上陰影以突顯臀部。和線圖相比可以看出,加深周邊的顏色能夠讓臀部顯得更大更立體。

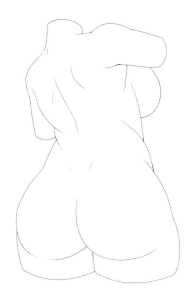

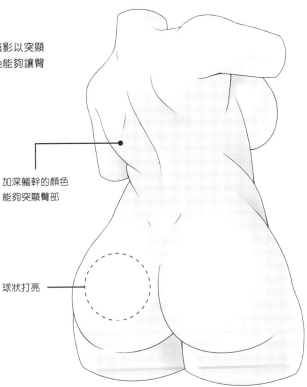

加深軀幹的顏色能夠突顯臀部

球狀打亮

💝 外觀會隨加上陰影的方式改變

接著來練習輪廓較清晰、偏動畫風格的簡單陰影,以及風格寫實、輪廓柔和的漸層陰影畫法。簡單陰影的對比強烈,給人清爽的感覺,視線會集中在胸部上。漸層陰影則是也常在腹部等較細的部位加上陰影,容易讓視線集中在豐滿部位上。

簡單陰影　　　　　　漸層陰影

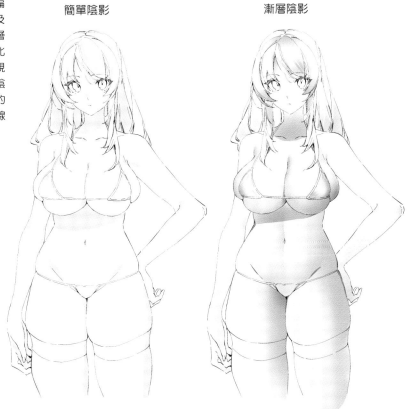

喜歡哪個部位？

決定想要強調哪個部位

　　人體有胸部、臀部、腿等好幾個豐滿部位。在開始作畫之前，最重要的是明確決定「想要強調哪裡？如何強調？」。筆下人物是肌肉發達？還是肥胖體型？另外，想要展現分量感的是胸部？還是只想把臀部畫得很大？身高、體重又是多少……？

　　舉例來說，如果只想強調胸部，那麼像是縮小腰身或肩寬等上半身其他部位、只讓胸部帶有分量感，刻意在整體的平衡加上強弱變化等等，有各式各樣的描繪方式。這時的重點在於，要對自己想畫的插圖有明確的想法和想像。

　　在開始描繪插圖之前，請先確定自己想要表現什麼和如何表現、喜歡什麼部位，等決定了之後再著手製作。

先決定要讓哪個部位展現分量感，再調整其他部位的大小，這樣比較容易讓全身保持平衡。

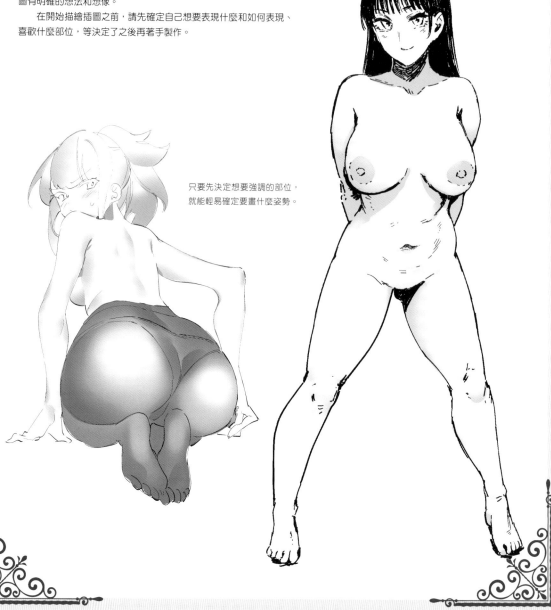

只要先決定想要強調的部位，就能輕易確定要畫什麼姿勢。

豐滿部位

身體有胸部、腹部、臀部、腿等各種豐滿部位。本章將具體舉出
那些豐滿部位，針對畫法進行驗證。另外，除了正面和背面，也會透
過俯瞰、仰望等不同角度解說身體的外觀，以及何種姿勢最具效果。

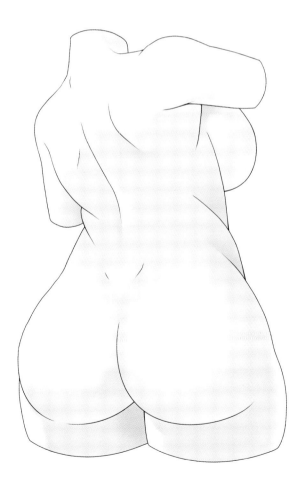

基本的人體

在開始觀察人體的各部位之前，先來確認全身的豐滿感吧。從正面、側面、背面的不同角度觀看，可以立體地掌握脂肪的分布情況及哪個部位比較豐滿。

♥ 正面的肉感

從正面來看，主要的豐滿部位是胸部、下腹部、腰部和大腿內側等。藉由賦予這些部位明顯的凹凸起伏來表現豐滿感。胸部要想成稍微朝外的橢圓形，下腹部則要沿著中心線畫出平緩的曲線。只要讓左右大腿緊貼，就能表現充滿肉感的雙腿。

■▌ 正面　　　　　　　　　　　　　　**■▌ 正面·脂肪感**

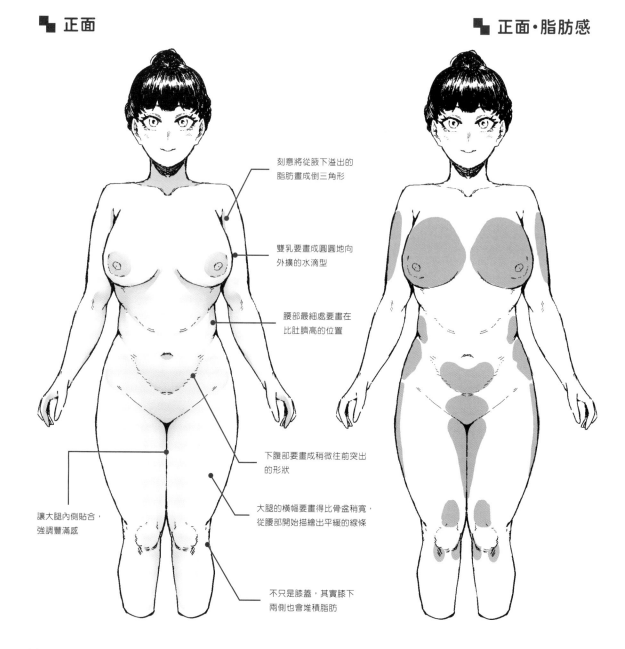

刻意將從腋下溢出的脂肪畫成倒三角形

雙乳要畫成圓圓地向外擴的水滴型

腰部最細處要畫在比肚臍高的位置

下腹部要畫成稍微往前突出的形狀

大腿的橫幅要畫得比骨盆稍寬，從腰部開始描繪出平緩的線條

讓大腿內側貼合，強調豐滿感

不只是膝蓋，其實膝下兩側也會堆積脂肪

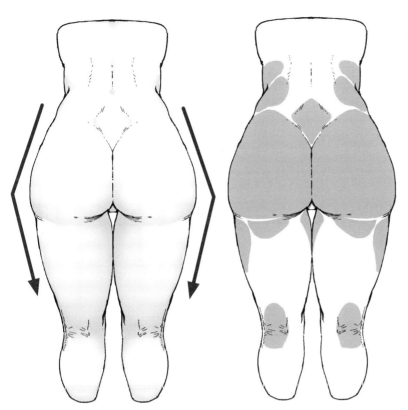

♡ 背面的肉感

女性的背面，尤其是像臀部、大腿根部、膝蓋後側等處都有大量脂肪堆積。一邊想著位於身體中央的脊椎，畫出與其相連的股溝。只要把臀部想像成底部較寬的橢圓形，薦椎則想像成鑽石形狀，這樣就會比較好畫。

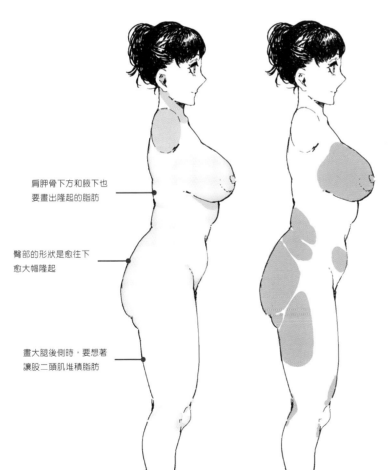

肩胛骨下方和腋下也要畫出隆起的脂肪

臀部的形狀是愈往下愈大幅隆起

畫大腿後側時，要想著讓股二頭肌堆積脂肪

♡ 側面的肉感

從側面觀察時，首先要讓胸部和臀部大大地隆起。然後沿著腰椎的形狀，讓腰彎曲凹向內側，藉以強調富有曲線感的體型。另外，讓下腹部稍微突出，可以更加寫實地表現出肉感。從臀部連到大腿的線條不需要特別強調大腿根部的界線，只要以平緩的曲線連過去就好。

胸部

胸部也有各式各樣的種類。其中最受歡迎的形狀是西瓜型、長乳、爆乳等。每種胸型都要畫出大而平緩的曲線，讓外擴的雙乳產生分量感。有意識地想著作為基底的胸肌，不要讓胸部太靠近鎖骨，並且也要注意與胸部下方的身體線條之間的平衡。

最常見於豐滿體型的胸型。尺寸約為 J 罩杯。以現實情況而言，這樣的胸部尺寸相當大。

胸部的接地部分

只要依循重力，讓胸部的曲線頂峰稍微來到外側下方，就能保持整體的平衡

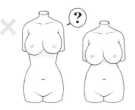

胸部比較大時，如果將腰部最細處畫成一般的樣子，軀幹就會看起來很長，需要特別注意

♡ 西瓜型乳房

無視重力的夢幻胸型。胸部整體渾圓，乳頭微微上挺，感覺就像肋骨上擺了球體一樣。又稱為碗公型。

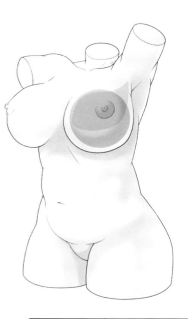

♡ 長乳

長度接近肚臍的胸部。尺寸約為 K 罩杯。乳頭的位置相當下面，分量感也會集中於下方。

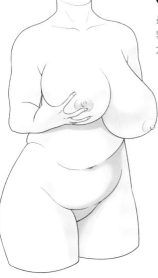

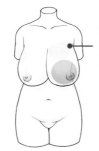

從胸部的接地部分開始，分量感多半集中於下方

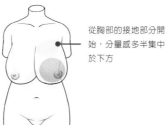

♡ 爆乳

O～Q 罩杯的胸部。幾乎肚臍以上都是胸部。只要加強張力，就能表現出富有震撼力的巨大感。

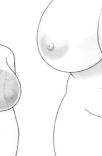

上半身呈現幾乎被胸部覆蓋的狀態

只要配合胸部，讓下半身也多些分量感，整體的感覺就會比較協調

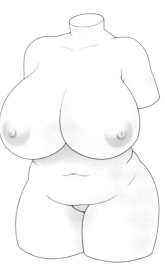

腹部

腹部有著會隨著鍛鍊逐漸浮現，被稱為六塊肌的肌群。請先掌握這些肌肉的所在位置，再配合體型調整脂肪的厚度。描繪豐滿體型時，只要將肌肉的界線往下移就能強調重量感。

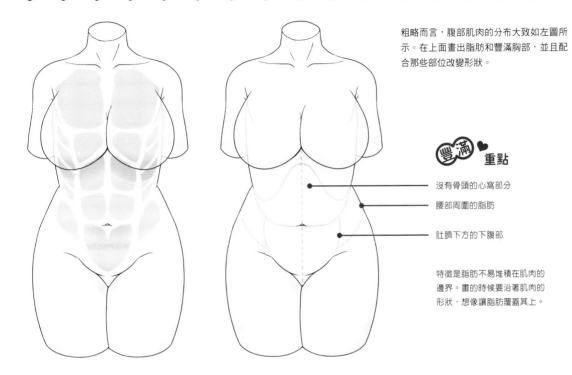

粗略而言，腹部肌肉的分布大致如左圖所示。在上面畫出脂肪和豐滿胸部，並且配合那些部位改變形狀。

豐滿♥重點

沒有骨頭的心窩部分

腰部周圍的脂肪

肚臍下方的下腹部

特徵是脂肪不易堆積在肌肉的邊界。畫的時候要沿著肌肉的形狀，想像讓脂肪覆蓋其上。

第1章
豐滿部位

♡ 肌肉發達的腹部

即便肌肉本身肥大化，肌肉的界線也會因為脂肪不易堆積而不會隆起，所以會形成富有曲線感的身形。

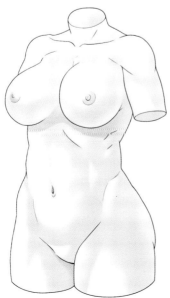

♡ 肥胖的腹部

想像分別讓上圖的「豐滿重點」肥大化，讓脂肪不斷重疊上去。只要將脂肪部分往下畫出弧形，重量感就會增加。

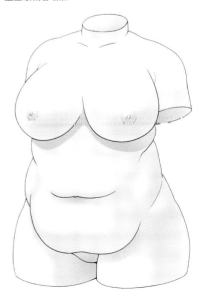

臀部

跟畫臀部時和胸部一樣，要想像底部較寬的水滴型或西洋梨型。另外，還要讓臀部下垂、畫出腰部的脂肪，藉此增加整體的豐滿感。不僅如此，若再加上倒八字的尾椎骨（背肌下方的鑽石型部位）線條，更能一口氣營造出躍動感。

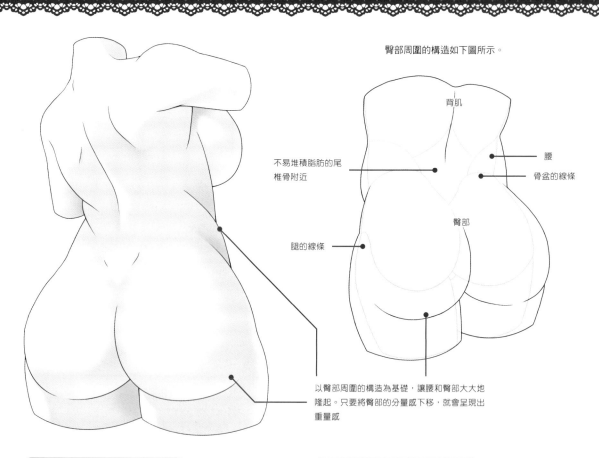

臀部周圍的構造如下圖所示。

背肌

腰

骨盆的線條

不易堆積脂肪的尾椎骨附近

臀部

腿的線條

以臀部周圍的構造為基礎，讓腰和臀部大大地隆起。只要將臀部的分量感下移，就會呈現出重量感

♡ 肌肉發達的臀部

有些動作會讓與大腿相連的臀大肌線條非常明顯。

♡ 肥胖的臀部

想像臀部和大腿彼此緊密相連。臀部的肉嚴重下垂。

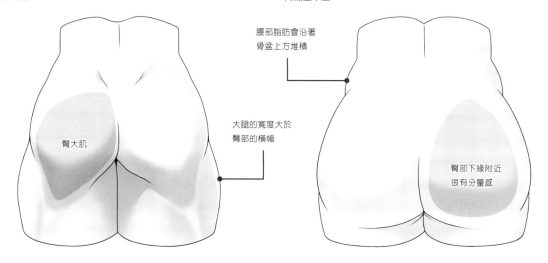

臀大肌

大腿的寬度大於臀部的橫幅

腰部脂肪會沿著骨盆上方堆積

臀部下緣附近很有分量感

腿

描繪豐滿的雙腿時，要增加大腿的橫幅，縮窄膝蓋和腳踝的寬度。像這樣製造出粗細變化，能夠讓雙腿整體顯得平衡，呈現出腿部美麗的線條感。另外，將脂肪彼此緊密貼合的界線畫得像是高高隆起，更能營造出豐滿的印象。

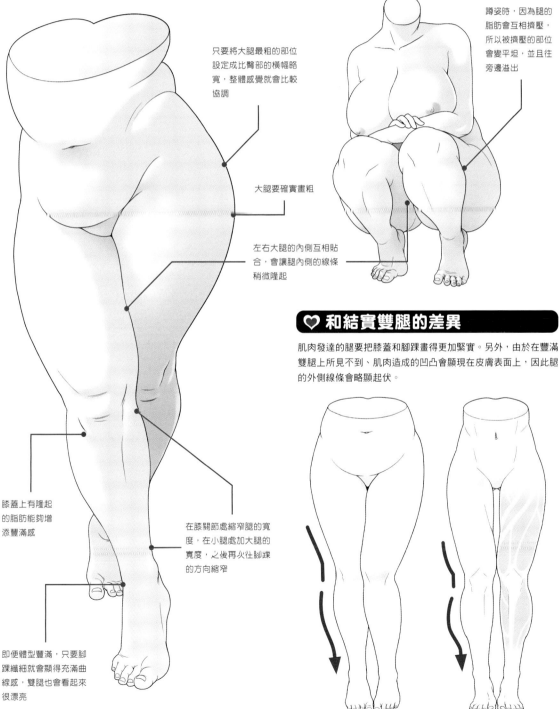

只要將大腿最粗的部位設定成比臀部的橫幅略寬，整體感覺就會比較協調

大腿要確實畫粗

左右大腿的內側互相貼合，會讓腿內側的線條稍微隆起

蹲姿時，因為腿的脂肪會互相擠壓，所以被擠壓的部位會變平坦，並且往旁邊溢出

膝蓋上有隆起的脂肪能夠增添豐滿感

在膝關節處縮窄腿的寬度，在小腿處加大腿的寬度，之後再火社腳踝的方向縮窄

即便體型豐滿，只要腳踝纖細就會顯得充滿曲線感，雙腿也會看起來很漂亮

♡ 和結實雙腿的差異

肌肉發達的腿要把膝蓋和腳踝畫得更加緊實。另外，由於在豐滿雙腿上所見不到、肌肉造成的凹凸會顯現在皮膚表面上，因此腿的外側線條會略顯起伏。

豐滿姿勢集

要讓人感覺豐滿，角色的姿勢也很重要。接下來就試著加上可以讓豐滿部位看起來更大的角度，或是利用身體的扭轉來展現脂肪感。

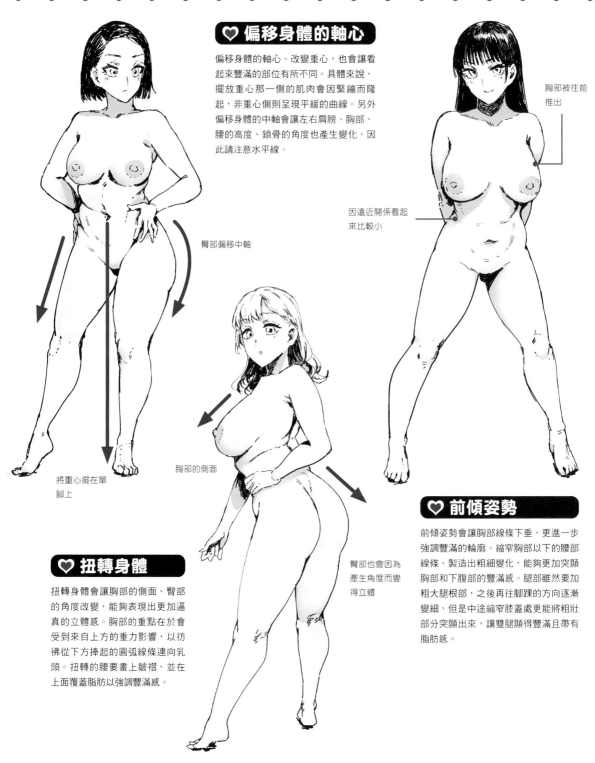

♡ 偏移身體的軸心

偏移身體的軸心、改變重心，也會讓看起來豐滿的部位有所不同。具體來說，擺放重心那一側的肌肉會因緊繃而隆起，非重心側則呈現平緩的曲線。另外偏移身體的中軸會讓左右肩膀、胸部、腰的高度、鎖骨的角度也產生變化，因此請注意水平線。

臀部偏移中軸

將重心擺在單腳上

胸部被往前推出

因遠近關係看起來比較小

胸部的側面

臀部也會因為產生角度而變得立體

♡ 扭轉身體

扭轉身體會讓胸部的側面、臀部的角度改變，能夠表現出更加逼真的立體感。胸部的重點在於會受到來自上方的重力影響，以彷彿從下方捧起的圓弧線條連向乳頭。扭轉的腰要畫上皺褶，並在上面覆蓋脂肪以強調豐滿感。

♡ 前傾姿勢

前傾姿勢會讓胸部線條下垂，更進一步強調豐滿的輪廓。縮窄胸部以下的腰部線條、製造出粗細變化，能夠更加突顯胸部和下腹部的豐滿感。腿部雖然要加粗大腿根部，之後再往腳踝的方向逐漸變細，但是中途縮窄膝蓋處更能將粗壯部分突顯出來，讓雙腿顯得豐滿且帶有脂肪感。

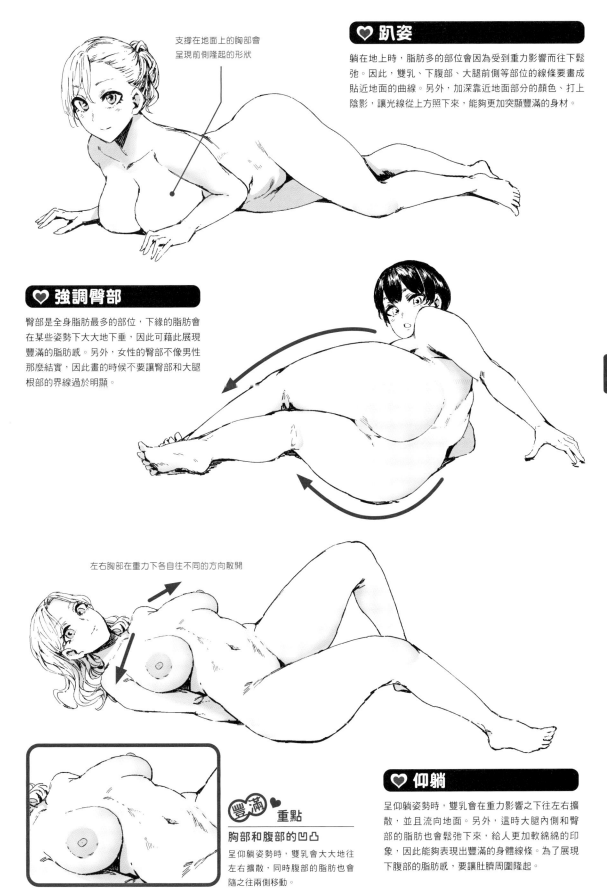

支撐在地面上的胸部會
呈現前側隆起的形狀

♡ 趴姿

躺在地上時，脂肪多的部位因為受到重力影響而往下鬆弛。因此，雙乳、下腹部、大腿前側等部位的線條要畫成貼近地面的曲線。另外，加深靠近地面部分的顏色、打上陰影，讓光線從上方照下來，能夠更加突顯豐滿的身材。

♡ 強調臀部

臀部是全身脂肪最多的部位，下緣的脂肪會在某些姿勢下大大地下垂，因此可藉此展現豐滿的脂肪感。另外，女性的臀部不像男性那麼結實，因此畫的時候不要讓臀部和大腿根部的界線過於明顯。

左右胸部在重力下各自往不同的方向散開

♡ 仰躺

呈仰躺姿勢時，雙乳會在重力影響之下往左右擴散，並且流向地面。另外，這時大腿內側和臀部的脂肪也會鬆弛下來，給人更加軟綿綿的印象，因此能夠表現出豐滿的身體線條。為了展現下腹部的脂肪感，要讓肚臍周圍隆起。

豐滿 ♡ 重點

胸部和腹部的凹凸

呈仰躺姿勢時，雙乳會大大地往左右擴散，同時腹部的脂肪也會隨之往兩側移動。

♥ 坐姿

彎曲雙腿呈坐姿時身體會受到壓迫,因此雙乳會被腿壓住而往左右擴散,小腿也會因受到壓迫而變粗。另外,在地板或地面的壓迫下,臀部脂肪也會往左右散開。

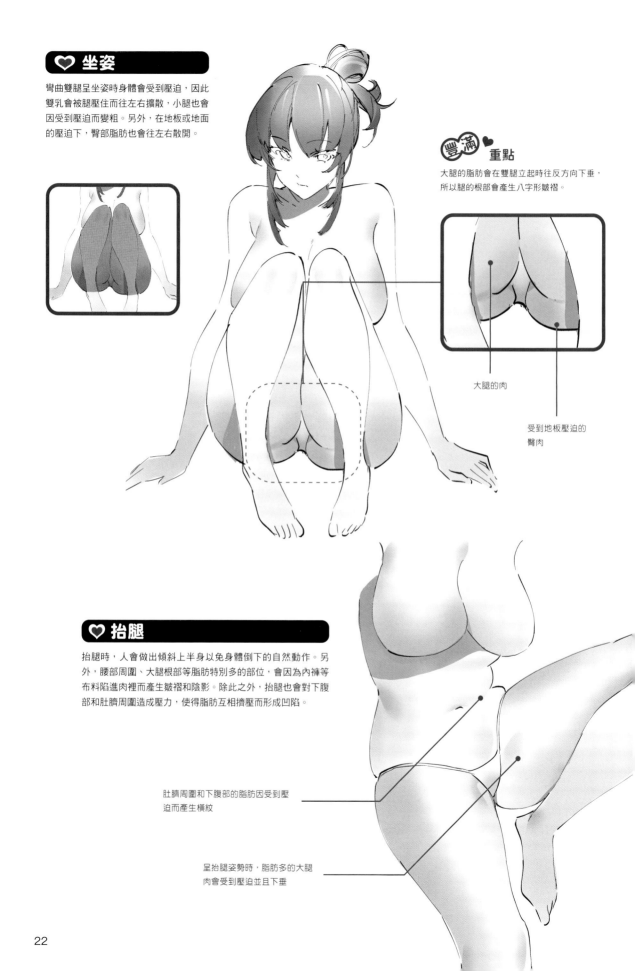

豐滿 ♥ **重點**

大腿的脂肪會在雙腿立起時往反方向下垂,所以腿的根部會產生八字形皺褶。

大腿的肉

受到地板壓迫的臀肉

♥ 抬腿

抬腿時,人會做出傾斜上半身以免身體倒下的自然動作。另外,腰部周圍、大腿根部等脂肪特別多的部位,會因為內褲等布料陷進肉裡而產生皺褶和陰影。除此之外,抬腿也會對下腹部和肚臍周圍造成壓力,使得脂肪互相擠壓而形成凹陷。

肚臍周圍和下腹部的脂肪因受到壓迫而產生橫紋

呈抬腿姿勢時,脂肪多的大腿肉會受到壓迫並且下垂

♡ 蹲姿

呈蹲姿時，腿後側所承受的壓力特別大。腿的側面線條會因為受到小腿和腳踝的壓迫而呈現S型曲線。只要像插圖一樣採取像是由下往上拍的角度，就能強調前方的大腿和臀部，讓脂肪多的部位看起來更大。另外還可以讓雙邊膝蓋的角度傾斜，製造出遠近感。

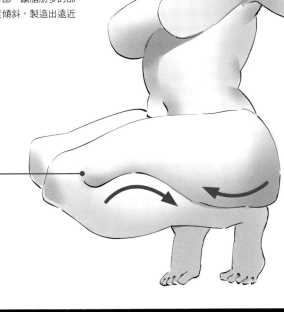

重點

和站姿不同，蹲著時因為腿會承受負荷、受到壓迫，所以側面的線條呈現S型。

♡ 四足跪姿

呈四足跪姿時，雙乳會因重力而下垂，在視覺上顯得格外豐滿。另外，用手臂壓住胸部來表現壓迫感，能夠進一步增加整體的豐滿感。也別忘了將脂肪多的下腹部畫得稍微下垂。還有，在彎曲身體時大腿根部等處所產生的皺褶加上陰影，可以創造出更加逼真的質感。

豐滿 ♡ 重點

描繪從正後方望去的視角時，可以利用內褲陷進肉裡的模樣、臀部和小腿的隆起來增添豐滿感。

豐滿 ♡ 重點

用手臂等壓住胸部的脂肪，描繪受到壓迫而溢出的肉，可以帶給人更加豐滿的印象。

♡ 手肘撐地

擺出手肘撐地的姿勢時，貼住地面的雙乳底部（乳頭部分）會受到壓迫，使得胸部呈現往左右擴散的形狀。這時，只要把脖子、手臂等其他部位畫細一點以產生對比，就能進一步強調雙乳的豐滿程度。另外，要在胸部的乳溝處畫出Y字型的皺褶。

豐滿 ♡ 重點

想像渾圓柔軟的麻糬，使其大大地往左右散開。

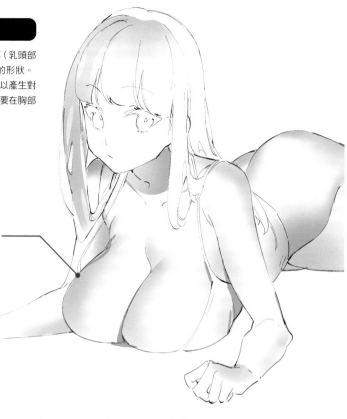

♡ 仰躺＆靠攏胸部（頭頂視角）

在剛才說明過的仰躺姿勢加上靠攏胸部的動作。用雙臂將胸部往正中央靠攏會讓兩側受到壓迫，溢出的脂肪會營造出豐滿感。如果也要畫出下半身，別忘了留意大腿前側的肉在重力下移動的樣子。

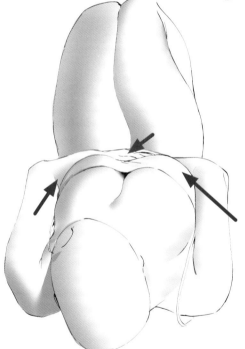

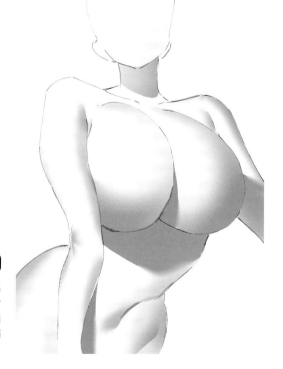

♡ 仰躺＆靠攏胸部（正上方視角）

在靠攏胸部的仰躺狀態下，手臂會擋住隨重力往左右散開的胸部，使得胸部外側承受壓力。兩側受到壓迫的胸部會從鎖骨附近隆起，並且往前方堆高。除了從手臂溢出的胸部肉，由於上手臂也會在擠壓下變粗，因此也要將手臂畫得比較粗，才能給人更加豐滿的感覺。另外，下半身稍微扭轉的姿勢比較能夠表現女性化的豐滿身形。

♡ 橫躺

橫躺在地面時，下方的胸部側面會受到地板壓迫而被擠扁。上方的胸部則會壓在下方受壓迫的胸部上，因而顯得更有分量感。另外，從胸部往腋下溢出的肉也要確實畫出來。

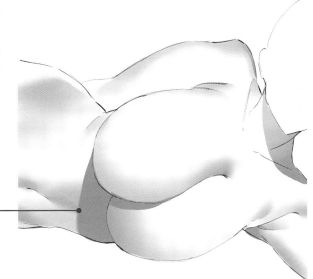

 ♡ 重點

讓下方的胸部側面和地面平行緊貼，展現胸部柔軟的質感。

胸部的根部要無縫相連

♡ 後仰挺腰

挺腰的姿勢因為會對腰部周圍造成負荷，所以腰部最細處要畫細一點。另一方面，為了展現出豐滿感，骨盆的寬度要加大，並且畫出脂肪豐厚的感覺。還有，因為胸部在後仰的狀態下會朝上，所以乳頭會往頭的方向移動。請注意從乳溝到心窩、從肚臍到大腿根部的中心線不要偏移。

坐墊讓腰部的位置提高

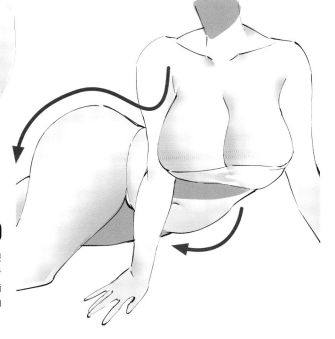

♡ 抬起上半身

在描繪抬起上半身的姿勢時，只要在上半身加入扭轉動作，就會變成充滿女人味的S型線條，更進一步展現完美的豐滿身材。胸部要畫成朝向正面的水滴型，並且加大臀部和大腿的尺寸，藉此創造出富有曲線感的身形。

動作與豐滿

藉由動態表現豐滿感

　　靜止畫雖然也可以表現豐滿的樣子，可是擷取跳躍、鈕扣蹦開等動態場景，更能突顯分量感和豐滿程度。

　　肌肉和脂肪的形狀會配合動作產生變化。當然在裸體狀態下也可以呈現豐滿感，不過巧妙地捕捉人體的動作加以描繪，更能有效表現出豐滿的感覺。

　　因此，第2章將會針對衣服和豐滿的關聯性進行介紹。像是脂肪的移動、衣服的張力等，一一確認角色的動作會使得體型和衣服相互產生何種變化。

配合動態場景讓衣物也產生動作，可以讓豐滿部位變得更加醒目

第2章

豐滿穿衣

想要有效展現豐滿部位，姿勢的選擇和衣服也很重要。加入蹲姿、四足跪姿、扭轉身體這些動作，能夠更加逼真地呈現出豐滿感。以下將著眼於因活動身體而產生的脂肪流動、肌肉弛緩，看看身上的衣服會發生何種變化，以及能夠有效展現豐滿感的姿勢為何。

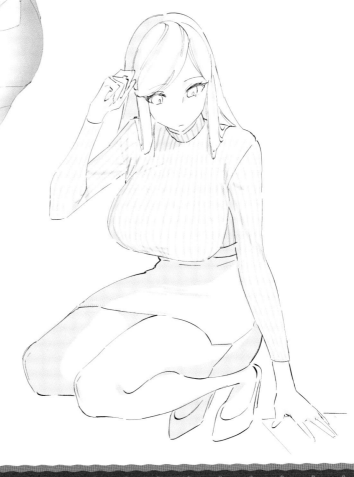

陷入

想要描繪豐滿女孩，除了身體外，穿上衣服時的呈現也很重要。尤其繩子或布料陷進肉裡的樣子，是表現肉感和脂肪柔軟感的重要元素。

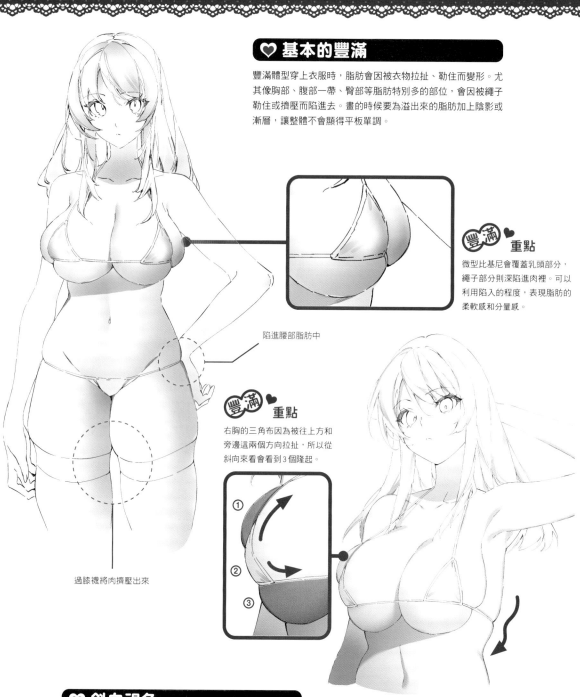

♡ 基本的豐滿

豐滿體型穿上衣服時，脂肪會因衣物拉扯、勒住而變形。尤其像胸部、腹部一帶、臀部等脂肪特別多的部位，會因被繩子勒住或擠壓而陷進去。畫的時候要為溢出來的脂肪加上陰影或漸層，讓整體不會顯得平板單調。

豐滿♥重點

微型比基尼會覆蓋乳頭部分，繩子部分則深陷進肉裡。可以利用陷入的程度，表現脂肪的柔軟感和分量感。

陷進腰部脂肪中

豐滿♥重點

右胸的三角布因為被往上方和旁邊這兩個方向拉扯，所以從斜向來看會看到3個隆起。

過膝襪將肉擠壓出來

♡ 斜向視角

從斜向來看，可以看出除了繩子外，整個三角布都勒住乳房使其變形。以微型比基尼來說，由於乳房下半部沒有被覆蓋，因此下乳會垂下來。

豐滿♥重點

腋下的皮下有脂肪堆積，故繩子會陷進去。

♡ 背後視角

描繪背面時，可以透過稍微加上角度，讓側腹和乳房的凹陷模樣顯露出來。只要讓繩子從側面將乳房上提並且陷進去，就能表現出肉感。至於下半身則可以透過穿上吊襪帶，表現各式各樣陷入的樣子。本來讓繩子從內褲下方穿過才是正確的固定方式，不過性感型的吊襪帶有些也會從上方穿過繩子。

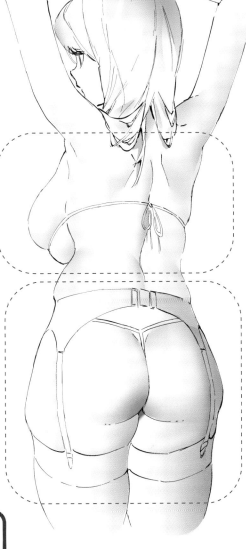

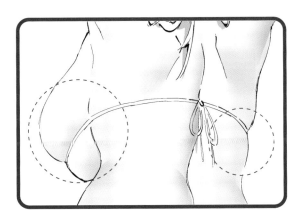

 重點
吊襪扣夾（固定繩）會稍微陷進臀部裡。

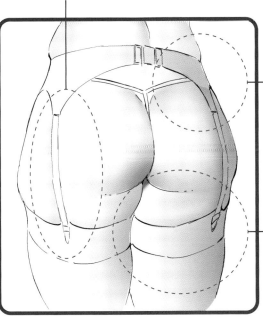

 重點
想著肉肉的大腿，畫上將肉擠壓出來的過膝襪。只要在脂肪和過膝襪的邊界加上薄薄的陰影，布料就會感覺像陷進豐厚脂肪裡似的。上方的布料部分會用力擠壓肉，薄的部分到大腿則會隆起。

 重點
將腰部周圍的脂肪畫得像是掛在腰帶一樣，便能讓豐滿感更上一層樓。

下半身的陷入

♡ 褲襪的緊繃感

藉著讓內褲、衣服的鬆緊帶、繩子陷入或擠壓下半身，描繪臀部、大腿的豐滿緊繃感。另外相對於骨盆，腿的根部會稍微斜斜地朝外，使得大腿股四頭肌（大腿前側的肌肉）和大腿呈現朝外側隆起的形狀，因此兩邊大腿的寬度會比骨盆來得寬。還有，大腿不要畫得過於筆直才能強調肉感。

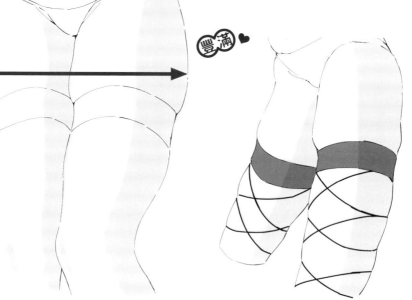

豐滿♡

大網格褲襪和陷入

描繪褲襪時，比起小網格，大網格陷入肉裡的情況更明顯，能夠更加逼真地表現身體的分量感。除此之外，將繩子畫得比較細，並且想像每一條繩子都承受壓力往下陷，如此能夠讓整體更顯豐滿。

一般的褲襪畫法　　　　表現鬆緊帶的緊繃感

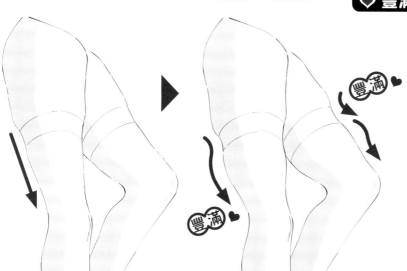

豐滿♡

豐滿♡

♡ 豐滿感的表現

將脂肪被褲襪的鬆緊帶壓扁的部分畫得比平常凹陷，可以表現擠壓所帶來的緊繃感。配合臀部和腿的骨骼畫出平緩的線條，同時讓鬆緊帶上下兩側的脂肪微微隆起，藉以強調大腿的豐滿感。另外為了呈現褲襪被撐開的感覺，不要讓布料有太多皺褶。

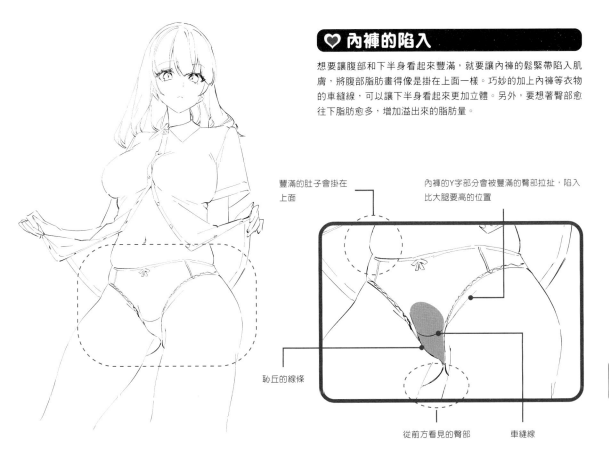

♡ 內褲的陷入

想要讓腹部和下半身看起來豐滿，就要讓內褲的鬆緊帶陷入肌膚，將腹部脂肪畫得像是掛在上面一樣。巧妙的加上內褲等衣物的車縫線，可以讓下半身看起來更加立體。另外，要想著臀部愈往下脂肪愈多，增加溢出來的脂肪量。

豐滿的肚子會掛在上面

內褲的Y字部分會被豐滿的臀部拉扯，陷入比大腿要高的位置

恥丘的線條

從前方看見的臀部

車縫線

♡ 背後視角的內褲

在畫全身上下脂肪特別多的臀部時，要將內褲的鬆緊帶設定得比較細，然後將脂肪畫得像是掛在上面一樣。想著布料的上下左右都承受了巨大的張力，將內褲的皺褶限制在最少。畫出輔助線讓股溝、薦椎中央位於脊椎線上，並且根據不同的姿勢也畫出骨盆和大腿骨的交界線（臀大肌的橫紋）、恥丘，藉此呈現出更多的立體感。重點在於，內褲看起來要占整體較小的比例。

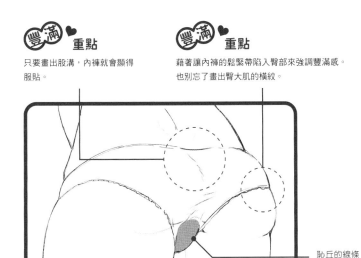

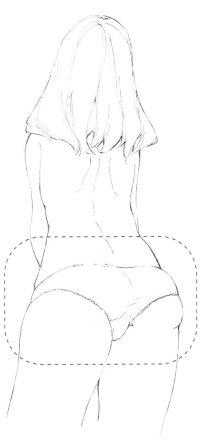

豐滿♡ 重點
只要畫出股溝，內褲就會顯得服貼。

豐滿♡ 重點
藉著讓內褲的鬆緊帶陷入臀部來強調豐滿感。也別忘了畫出臀大肌的橫紋。

恥丘的線條

撐開

布料被用力撐開後，不僅豐滿的體型會顯露無遺，衣服的形狀也會隨之變形。將描繪重點擺在那份張力和變化上，可以更進一步表現出豐滿感。

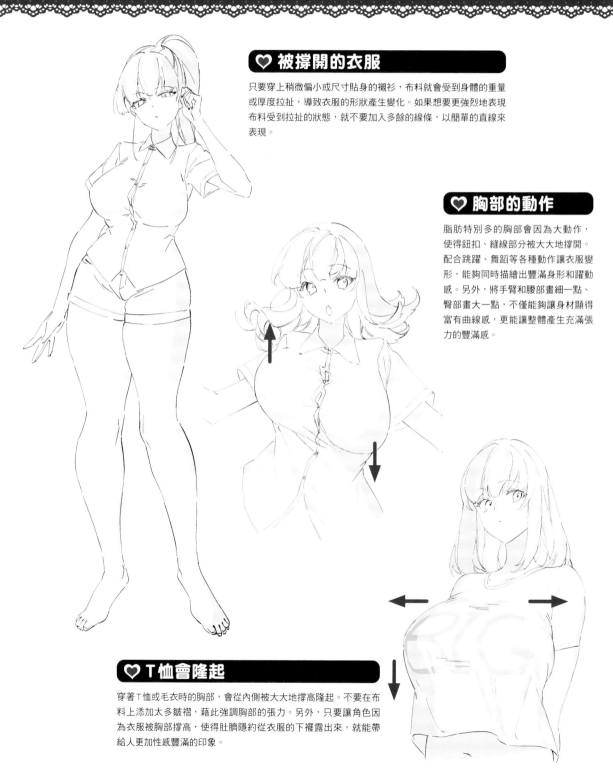

♡ 被撐開的衣服

只要穿上稍微偏小或尺寸貼身的襯衫，布料就會受到身體的重量或厚度拉扯，導致衣服的形狀產生變化。如果想要更強烈地表現布料受到拉扯的狀態，就不要加入多餘的線條，以簡單的直線來表現。

♡ 胸部的動作

脂肪特別多的胸部會因為大動作，使得鈕扣、縫線部分被大大地撐開。配合跳躍、舞蹈等各種動作讓衣服變形，能夠同時描繪出豐滿身形和躍動感。另外，將手臂和腰部畫細一點、臀部畫大一點，不僅能夠讓身材顯得富有曲線感，更能讓整體產生充滿張力的豐滿感。

♡ T恤會隆起

穿著T恤或毛衣時的胸部，會從內側被大大地撐高隆起。不要在布料上添加太多皺褶，藉此強調胸部的張力。另外，只要讓角色因為衣服被胸部撐高，使得肚臍隱約從衣服的下襬露出來，就能帶給人更加性感豐滿的印象。

♡ 羅紋布料的變化

穿著毛衣或羅紋針織衫時的胸部,也會和T恤一樣往前大大地隆起。這時可以利用羅紋布料的織紋,一邊想像球體,一邊一條條地畫出直線或圖案,藉此表現胸部的圓潤感和分量感。在胸部下緣加上一點反射光線並縮窄腰部,讓身材看起來充滿曲線感,能夠更有效地突顯豐滿的胸部。

線和線的縫隙被撐大

重點
利用衣服的圖案或布料上的織紋,描繪胸部受重力拉扯的狀態。

♡ 蹲姿

蹲下時,因為腰部的布料尤其會受到拉扯而緊繃,所以下半身不要畫太多皺褶,要盡可能畫得平滑緊繃。為了增添更多的豐滿感,要讓大腿前側的線條隆起。由於胸部會被重力向下拉,因此腹部 帶會被胸部遮住,很難從正面看見。

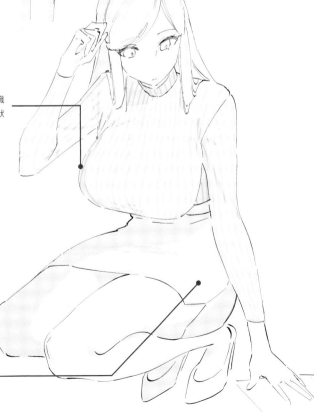

重點
穿著迷你裙的大腿部分是表現豐滿的重點之一。利用開衩表現緊繃的感覺。

溢出

穿著偏小的衣服時因為脂肪會溢出來往下垂，所以很輕易就能表現出豐滿感。相對於擠壓體型的緊繃感，描繪脂肪不受控制地滿滿溢出來的樣子，更能帶給人豐滿的印象。

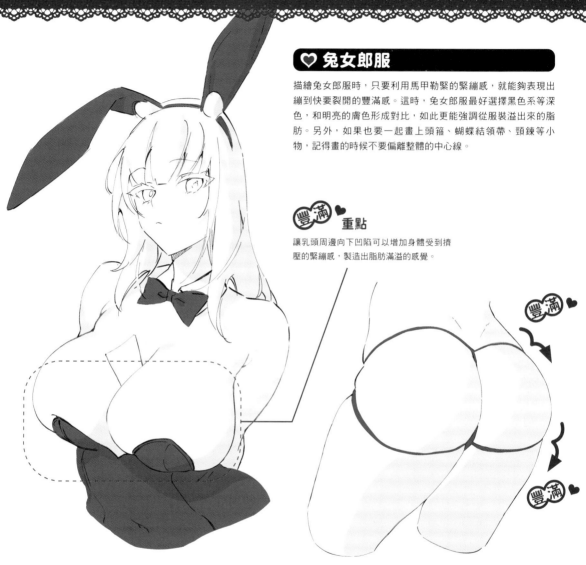

♡ 兔女郎服

描繪兔女郎服時，只要利用馬甲勒緊的緊繃感，就能夠表現出繃到快要裂開的豐滿感。這時，兔女郎服最好選擇黑色系等深色，和明亮的膚色形成對比，如此更能強調從服裝溢出來的脂肪。另外，如果也要一起畫上頭箍、蝴蝶結領帶、頸鍊等小物，記得畫的時候不要偏離整體的中心線。

豐滿 ♡ 重點

讓乳頭周邊向下凹陷可以增加身體受到擠壓的緊繃感，製造出脂肪滿溢的感覺。

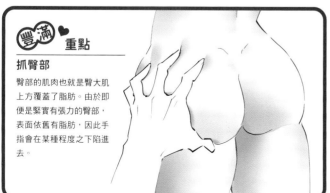

豐滿 ♡ 重點

抓臀部

臀部的肌肉也就是臀大肌上方覆蓋了脂肪。由於即便是緊實有張力的臀部，表面依舊有脂肪，因此手指會在某種程度之下陷進去。

♡ 皮帶內褲

描繪皮帶內褲或丁字褲時，要讓細繩部分深陷肌膚中，利用溢出來的脂肪表現豐滿感。另外，如果要描繪臀部飽滿的質感和厚度，可以從上下將臀部夾在中間來強調渾圓度，最後補上來自地面的反射光線，藉此呈現立體感。

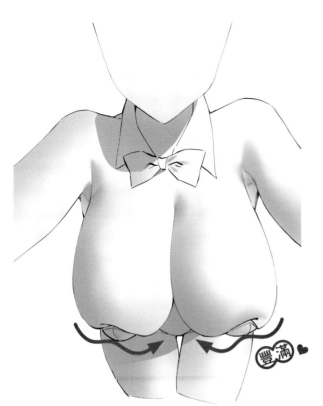

♡ 重力與胸部

要讓下垂的胸部顯得更具豐滿的肉感，可以畫上擁有反重力作用的布料或馬甲並使其集中於一點。具體來說，就是用馬甲只支撐住乳頭部分，讓掛在上面的脂肪整個溢出來。另外如果也要描繪下半身，只要將雙乳的面積加大到可以遮住下腹部，並且加上使其渾圓的陰影，豐滿感就會一口氣倍增。

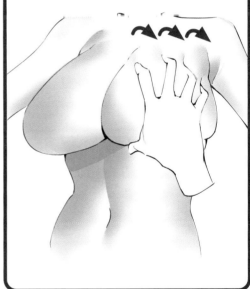

豐滿 ♡ 重點

柔軟的乳房

女性的胸部有90%是脂肪，形狀會隨著移動、搖晃產生很大的變化。描繪抓住胸部的情景時，只要讓手指陷進去而不要畫出反彈的感覺，就能夠表現出豐滿感。

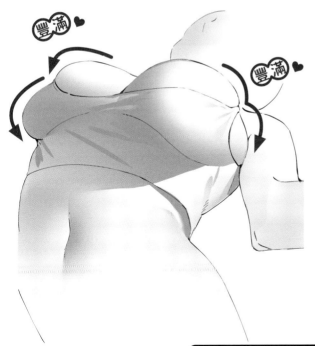

♡ 躺姿

人在仰躺的姿勢下，胸部尤其會隨著重力從左右腋下溢出去往下垂。利用小可愛或內衣等衣物的肩帶，可以更有效地表現擠壓身體的緊繃感，以及脂肪從中溢出來的樣子。另外，把腰部最細處也畫出來讓上半身產生對比，可以突顯乳房的豐滿感。

緊貼

顯現身體線條的服貼感，可以透過具伸縮性的材質來表現。以下將針對褲襪的伸縮性、加壓、透明感與豐滿體型的組合進行說明。

豐滿 ♥ 重點

透過布料的顏色深淺，表現褲襪的加壓力道和大腿肉感的差異。

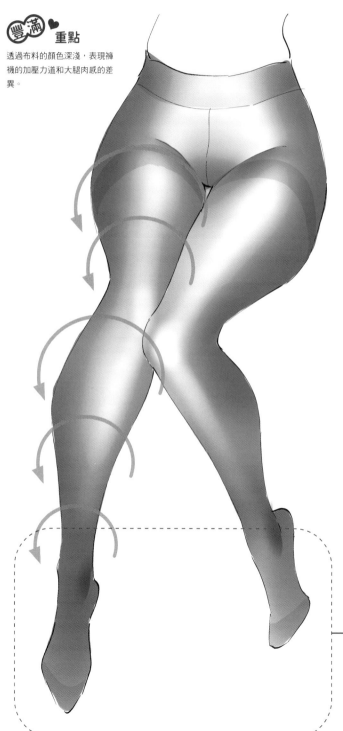

♡ 褲襪與加壓

褲襪具有加壓效果（穿著時會有部分感受到被勒緊的壓力）。冬天用的褲襪會因為厚度增加而變得不那麼透明。另外要注意的是，加壓力道會隨大腿、膝蓋、小腿等部位產生變化，透明程度也會有所改變。

腿彎曲時布料會鬆弛，膝蓋後方附近的布料顏色會變深

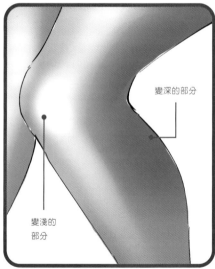

變深的部分

變淺的部分

腳尖的布料比較鬆，色澤也較深

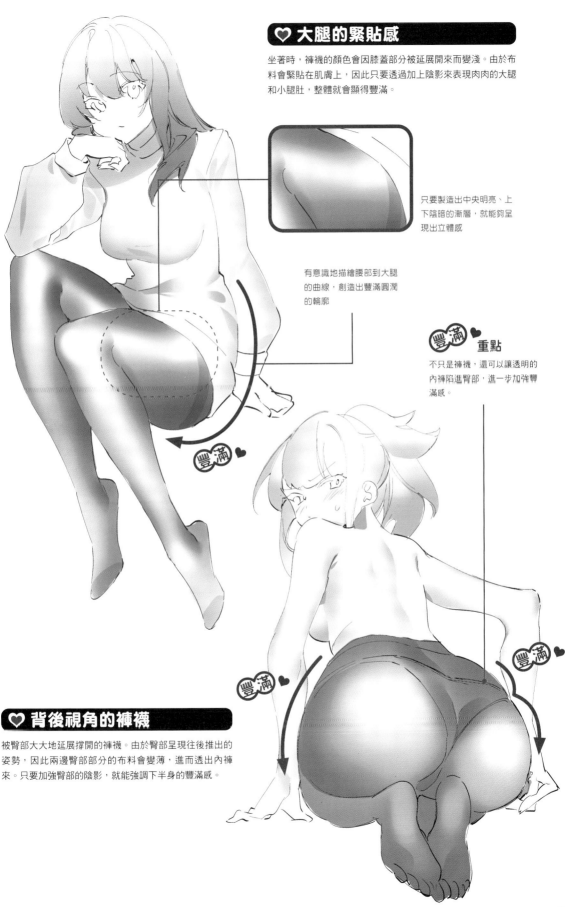

♡ 大腿的緊貼感

坐著時，褲襪的顏色會因膝蓋部分被延展開來而變淺。由於布料會緊貼在肌膚上，因此只要透過加上陰影來表現肉肉的大腿和小腿肚，整體就會顯得豐滿。

只要製造出中央明亮、上下陰暗的漸層，就能夠呈現出立體感

有意識地描繪腰部到大腿的曲線，創造出豐滿圓潤的輪廓

豐滿 ♥

豐滿 ♥ 重點

不只是褲襪，還可以讓透明的內褲陷進臀部，進一步加強豐滿感。

豐滿 ♥

豐滿 ♥

♡ 背後視角的褲襪

被臀部大大地延展撐開的褲襪。由於臀部呈現往後推出的姿勢，因此兩邊臀部部分的布料會變薄，進而透出內褲來。只要加強臀部的陰影，就能強調下半身的豐滿感。

透明

有時也可以利用材質的薄度和透明感，讓身體或內衣褲的線條透出來。尤其體型比較豐滿時，衣服多半會受到身體的擠壓，使得身體的形狀更容易透出來被看見。

♡ 隔著襯衫透出來

以白襯衫來說，只要受到強光照射或緊貼身體，就有可能會透出底下的內衣褲。尤其穿著深色內衣褲時經常都會透出來，因此可藉此讓平常掩藏起來的部分不經意地顯露出來。

藉著描繪蕾絲部分
來強調胸罩

豐滿 ♥ 重點

體型豐滿的人會因為胸部突出緊貼著襯衫，導致即便沒有溼身，內衣還是一樣會透出來。

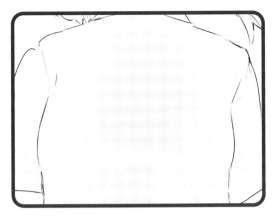

♡ 背面透出胸罩

穿著薄襯衫時，除了正面外，背面也會透出胸罩背扣的形狀。
如果是豐滿體型，因為背扣或肩帶會受到強力擠壓、貼在襯衫
上，所以有時也會勾到布料產生皺摺。

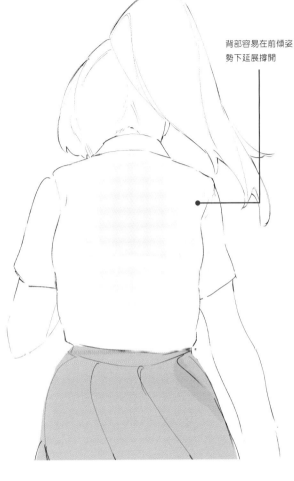

背部容易在前傾姿
勢下延展撐開

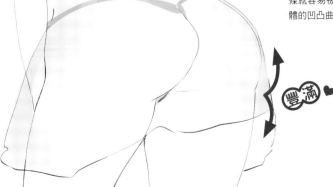

♡ 透明的薄紗睡衣

薄紗睡衣是一種刻意使用透明材質的睡衣。布料本身
又薄又輕，如果是豐滿的體型的人，身體的立體感會
將布料輕飄飄地撐起來。對於只要穿上衣服，身體線
條就容易被遮掩的豐滿體型來說，透明布料能夠將身
體的凹凸曲線性感地展現出來。

豐滿

溼透

可以藉著弄溼布料，利用各種形式來表現豐滿體型。溼透布料的服貼、因身體的凹凸而帶有空氣的狀態、性感的顏色深淺等都是關注重點。

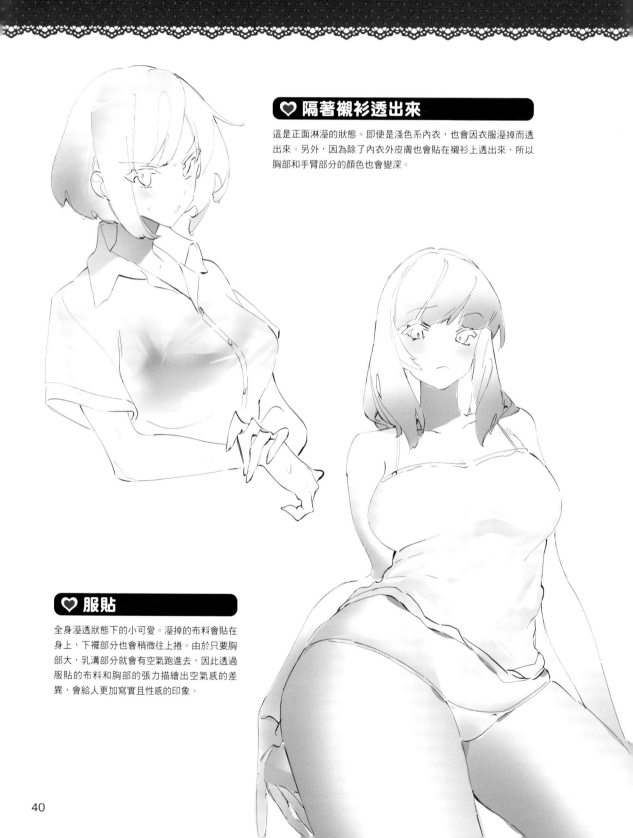

♥ 隔著襯衫透出來

這是正面淋溼的狀態。即使是淺色系內衣，也會因衣服溼掉而透出來。另外，因為除了內衣外皮膚也會貼在襯衫上透出來，所以胸部和手臂部分的顏色也會變深。

♥ 服貼

全身溼透狀態下的小可愛。溼掉的布料會貼在身上，下襬部分也會稍微往上捲。由於只要胸部大，乳溝部分就會有空氣跑進去，因此透過服貼的布料和胸部的張力描繪出空氣感的差異，會給人更加寫實且性感的印象。

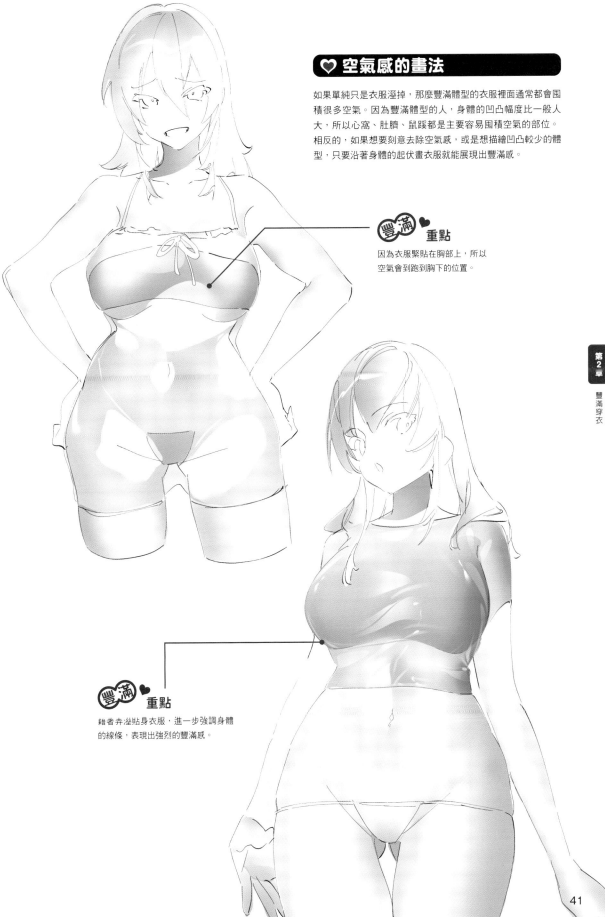

♡ 空氣感的畫法

如果單純只是衣服溼掉，那麼豐滿體型的衣服裡面通常都會囤積很多空氣。因為豐滿體型的人，身體的凹凸幅度比一般人大，所以心窩、肚臍、鼠蹊都是主要容易囤積空氣的部位。相反的，如果想要刻意去除空氣感，或是想描繪凹凸較少的體型，只要沿著身體的起伏畫衣服就能展現出豐滿感。

豐滿 ♡ **重點**

因為衣服緊貼在胸部上，所以空氣會到跑到胸下的位置。

豐滿 ♡ **重點**

藉著弄溼貼身衣服，進一步強調身體的線條，表現出強烈的豐滿感。

豐滿服裝

想要突顯豐滿感，挑選適合的服裝也很重要。無論是刻意利用日常服裝畫出豐滿感，或是利用角色扮演風格的特殊服裝來展現身材都好，以下就來確認不同服裝各自的重點吧。

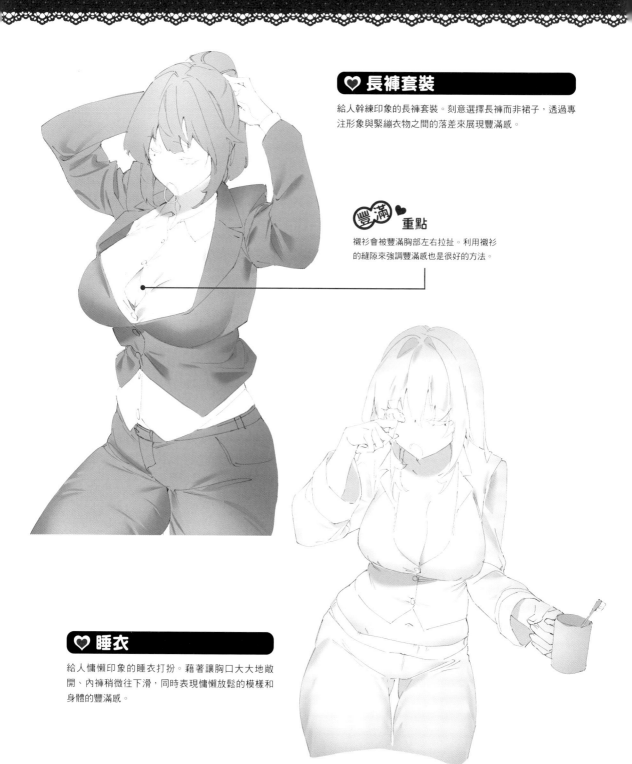

♡ 長褲套裝

給人幹練印象的長褲套裝。刻意選擇長褲而非裙子，透過專注形象與緊繃衣物之間的落差來展現豐滿感。

豐滿 ♥ 重點

襯衫會被豐滿胸部左右拉扯。利用襯衫的縫隙來強調豐滿感也是很好的方法。

♡ 睡衣

給人慵懶印象的睡衣打扮。藉著讓胸口大大地敞開、內褲稍微往下滑，同時表現慵懶放鬆的模樣和身體的豐滿感。

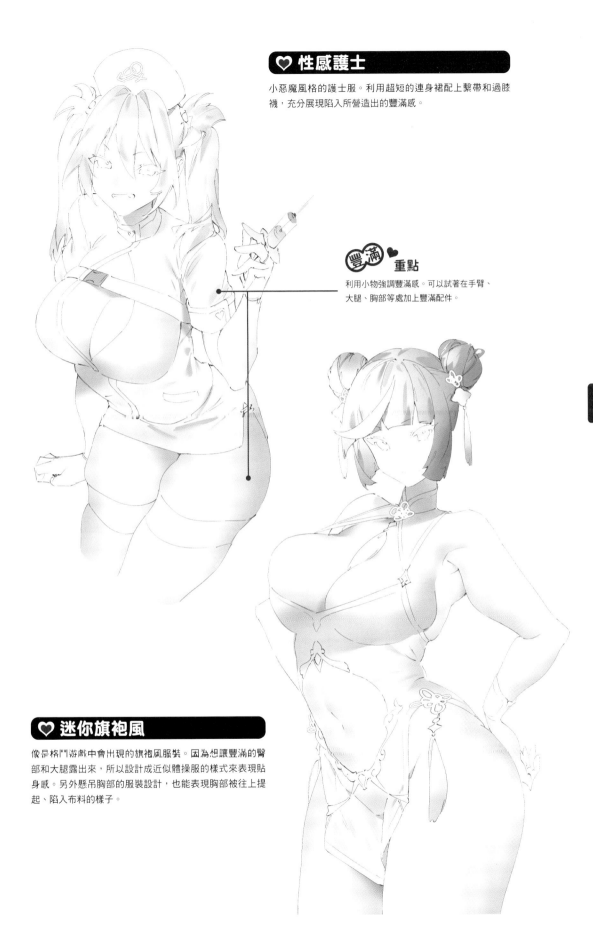

♡ 性感護士

小惡魔風格的護士服。利用超短的連身裙配上繫帶和過膝襪，充分展現陷入所營造出的豐滿感。

豐滿 ♡ 重點

利用小物強調豐滿感。可以試著在手臂、大腿、胸部等處加上豐滿配件。

♡ 迷你旗袍風

像是格鬥遊戲中會出現的旗袍風服裝。因為想讓豐滿的臀部和大腿露出來，所以設計成近似體操服的樣式來表現貼身感。另外懸吊胸部的服裝設計，也能表現胸部被往上提起、陷入布料的樣子。

COLUMN
3

溼身的畫法

1. 線稿和底色

畫出線稿，在整體塗滿作為底色的灰色。

▼線稿

2. 擦拭空氣和皺褶的底色

描繪產生皺褶、帶有空氣部分的底色。使用[套索]一個、一個圈住乳溝、腋下、腰部中央，然後用噴槍類的橡皮擦工具擦拭。

3. 調整空氣感和皺褶

讓2擦拭過的皺褶輪廓變模糊，這麼一來就會給人很自然的感覺。以細的筆刷工具在空氣部分補上底色，加上衣服皺褶的細節。

4. 以深色漸層加上陰影

在其他圖層使用噴槍工具，在肩膀、胸下、腰部、腹部等衣服格外貼身的部分加上陰影。只要沿著腹肌加上陰影，腹部就能夠顯得肉感十足。

◀只有漸層的狀態

5. 以光線漸層做最後修飾

使用噴槍工具，迅速地用白色塗抹脖子四周以及前方的大腿。這麼一來，便可以表現胸部透出來顏色變深的樣子，以及大腿處布料的透明感。

第 **3** 章

豐滿類別

豐滿程度也會隨體重、年齡、環境等因素產生變化。以下會將豐滿女性以不同的體重、年齡大致做區分，確認該狀態下的身材輪廓會如何變化。

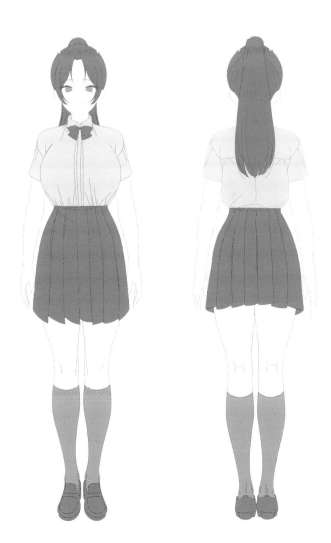

不同體重的豐滿

豐滿身形會隨部位、肉質等產生各種變化。以下將確認不同體重下的體型差異。由於身高也會造成差異,因此這裡是以大約 165cm 的身高為基準,觀察前後相差 10kg 的身形。

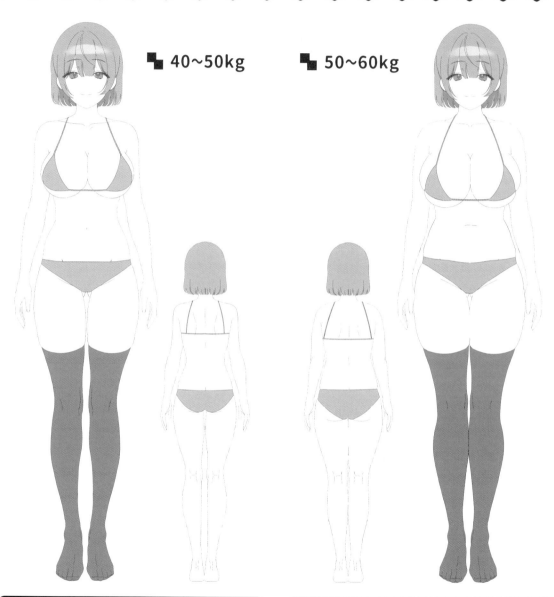

■ 40〜50kg ■ 50〜60kg

♡ 纖細型

纖細型的肩膀和腰部線條、手腳等部位,都會給人細細瘦瘦的感覺。腹部一帶因為也沒有多餘的脂肪,所以肚臍的形狀會呈現縱長形,兩腿之間也會產生縫隙。另外還有一項特徵是,兩邊乳頭和喉嚨(顎下附近)的連線會幾乎呈正三角形。從背面來看,臀部和大腿的界線有些許橫紋,但是內褲不太會陷進肉裡,只有鬆緊帶附近的肉會稍微凹陷。另外,肩胛骨和脊椎的線條會浮現也是一大重點。

♡ 標準＋

標準體型的脂肪主要會堆積在腰部、下腹部、臀部和大腿,肚臍的形狀也會呈現橫長形。還有一項特徵是部分的大腿和小腿會分別貼在一起,腿的縫隙被分成 3 段。左右胸部的側面會被擠到內衣外面,呈現稍微溢出來的狀態,腰部最細處到胸部下緣的距離則會比纖細型稍短一些。另外從背面來看,脂肪會掛在內褲的鬆緊帶上,而且和纖細型相比,肩胛骨和脊椎看起來也比較不明顯。

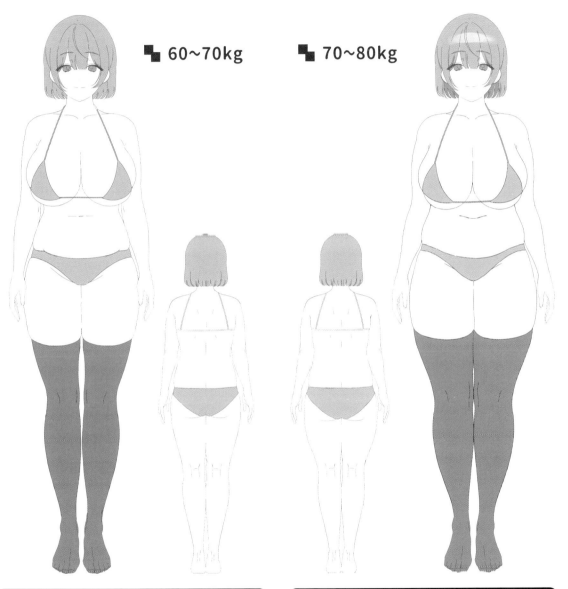

60~70kg　70~80kg

♡ 豐滿

豐滿體型的身體會橫向發展變得很寬，連接兩邊乳頭和喉嚨的三角形也會隨之變得縱長。另外，肚臍的形狀也會變得更加橫長，並且因脂肪堆積而產生扭曲的皺褶。由於下腹部的脂肪會掛在內褲上，因此鬆緊帶會陷進皮膚裡，內褲也會顯得緊繃……大腿之間幾乎沒有縫隙，從背面來看，上手臂和腋下之間的縫隙也會消失。還有一個重點是豐滿的胸部會往下墜，使得腰部最細處變得不明顯。

♡ 肥胖

描繪肥胖體型的祕訣，就是將所有部位都畫得豐滿柔軟。由於胸部會大大地向外突出，並且因重量而往下墜，所以從正面看不見腰部最細處。另外，心窩附近會有脂肪造成的橫紋，和更加橫長的肚臍形成兩條線。除了腳踝，雙腿之間幾乎沒有縫隙，並且因為前側的脂肪比較重，所以為了保持平衡，身體會呈現後彎的姿勢。陷入肌膚的內褲，以及從該處溢出來的皮膚，造就出富有凹凸起伏的身形輪廓。

標準＋

讓標準體型的角色散發豐滿感的手法有很多，比方說畫出動作時皮膚產生的皺褶，或是改變構圖來強調下乳等等。儘管皮下脂肪比較少，不過像是利用胸罩托高胸部來強調乳溝等等，還是可以利用穿著等方式有效表現出豐滿感。

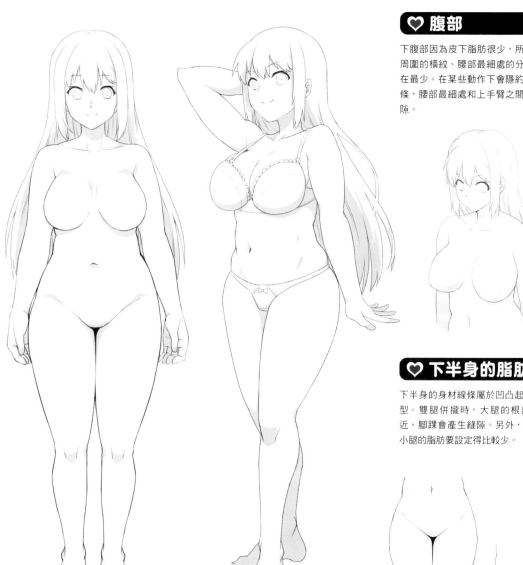

♡ 腹部

下腹部因為皮下脂肪很少，所以要將肚臍周圍的橫紋、腰部最細處的分層線條控制在最少。在某些動作下會隱約出現腹肌線條，腰部最細處和上手臂之間也會產生縫隙。

♡ 下半身的脂肪感

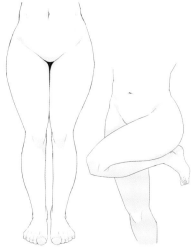

下半身的身材線條屬於凹凸起伏較少的類型。雙腿併攏時，大腿的根部和膝蓋附近、腳踝會產生縫隙。另外，膝蓋附近和小腿的脂肪要設定得比較少。

♡ 正面・裸體

胸部呈現底部較豐滿的形狀，會遮住大約一半的上手臂。只要將骨盆畫得比兩邊乳房的寬度還要大，同時放大大大腿的寬度，就能營造出穩定的平衡感。

♡ 內衣褲

因為是標準體重，所以內衣褲的鬆緊帶不太會陷進肉裡，而會服貼在身體上。另外，胸部的位置要設定成比沒穿胸罩時略高。

♡ 扭轉上半身

在有扭轉動作的構圖中，因為移動而承受壓力的部位會擠出皺褶。另外，腰部最細處、臀部和大腿根部也會產生分層。可是因為標準體型的這些皺褶、分層不會很深，所以不要加入太多凹凸起伏，可以改為加入隱約可見的脊椎、肩胛骨、肋骨線條來增加寫實度。

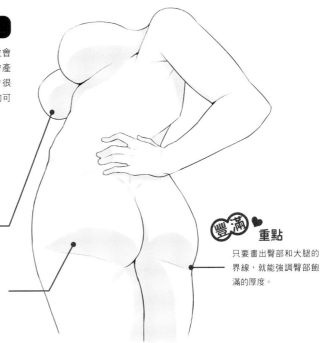

豐腴 重點

仰望視角的性感構圖。扭轉簡單的立體形狀後畫出上半身的輔助線，最後再畫上球體。

描繪斜向視角的構圖時要意識到遠近的平衡，縮小後方臀部的面積，放大前方的臀部

豐滿 重點

只要畫出臀部和大腿的界線，就能強調臀部飽滿的厚度。

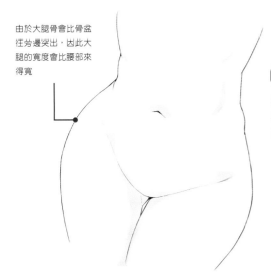

由於大腿骨會比骨盆往旁邊突出，因此大腿的寬度會比腰部來得寬

♡ 腹部

標準體型的下腹部沒有太多的皮下脂肪，因此幾乎看不見明顯的分層。畫的時候要想像脂肪沿著骨頭和肌肉，分別附著在骨盆和臀部上。利用腰部最細處的分層加強豐滿的印象。

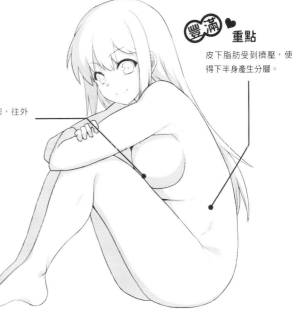

豐滿 重點

皮下脂肪受到擠壓，使得下半身產生分層。

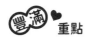

豐滿 重點

受到大腿前側擠壓的胸部會變形，往外側溢出。

♡ 抱膝坐姿

彎曲身體時，腹部產生的皺褶和皮下脂肪層是表現豐滿的重點之一。另外，只要讓大腿根部、臀部的著地點等受壓部位的脂肪溢出來，或是改變身體線條，就能夠展現豐滿感。一開始就畫有動作的全身插圖相當困難，建議可以先立體地畫出各個部位，再將那些部位連在一起，最後利用平緩的線條進行調整。

豐滿

豐滿體型的腹部一帶、腿等身體的屈伸部位，尤其容易產生明顯的分層和凹陷。因此，沿著骨骼和肌肉描繪脂肪便成為一大關鍵。另外，縮小內衣褲的面積、畫成好像很緊繃的樣子，能夠有效提升豐滿感。

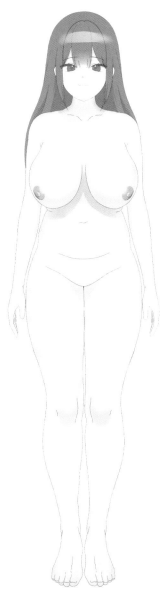

♡ 腹部的重疊

心窩附近和下腹部的皮下脂肪使得身體出現分層，讓腹部產生凹陷和橫紋。腰部最細處雖然看得出線條，但是因為被厚厚的脂肪徹底覆蓋，所以整體輪廓顯圓滾滾的。

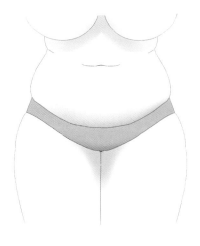

♡ 下半身的脂肪感

女性的臀部是只要身材尺寸增加，就會率先變大的代表性部位。內褲會陷進肉裡，並且因為受到來自四方的拉扯而產生緊繃的皺褶。另外，溢出內褲的脂肪會隆起，讓大腿內側的縫隙消失。

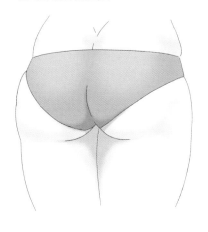

♡ 正面‧裸體

這種體型的胸部形狀如果是吊鐘型、圓錐型這類特別向前突出的類型，乳峰和底部就會有很大的高低落差，視覺震撼力也會加大。和標準體型相比，下乳和腰部最細處的距離較短。

♡ 內衣褲

皮膚會陷進內衣褲裡，讓身體線條的凹凸起伏格外明顯。從腋下附近的乳房根部附近開始畫出渾圓的乳房，再用胸罩將整個胸部往上提。由於下腹部的脂肪會掛在內褲鬆緊帶上，因此不太容易看見內褲的線條。

肥胖

肥胖體型因為全身都肉肉的，所以整體身形都帶有圓潤感。同時，像是衣服的陷入程度增加、輪廓出現明顯的分層等等，身體線條也會因此產生更多變化。

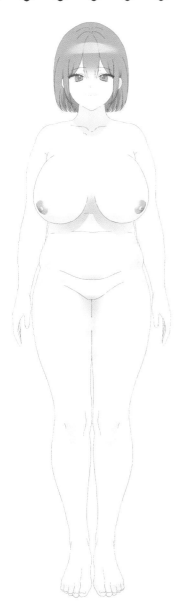

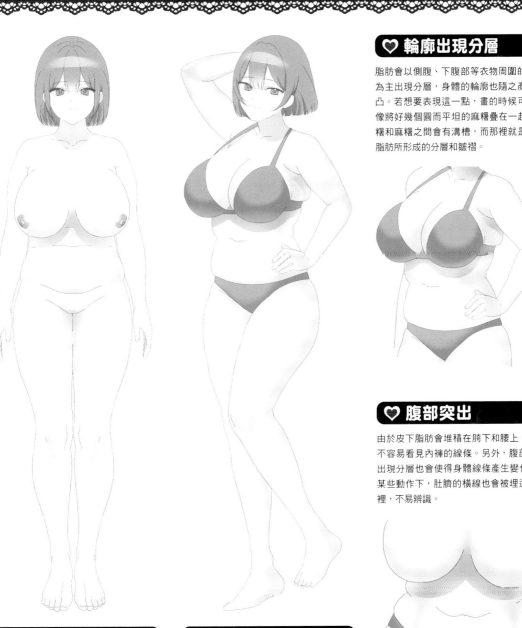

♡ 輪廓出現分層

脂肪會以側腹、下腹部等衣物周圍的部位為主出現分層，身體的輪廓也隨之產生凹凸。若想要表現這一點，畫的時候可以想像將好幾個圓而平坦的麻糬疊在一起。麻糬和麻糬之間會有溝槽，而那裡就是皮下脂肪所形成的分層和皺褶。

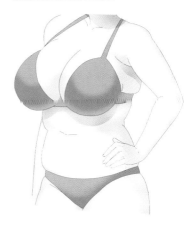

♡ 腹部突出

由於皮下脂肪會堆積在胯下和腰上，因此不容易看見內褲的線條。另外，腹部一帶出現分層也會使得身體線條產生變化。在某些動作下，肚臍的橫線也會被埋進脂肪裡，不易辨識。

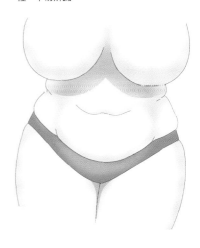

♡ 正面・裸體

和豐滿體型相比，整體更具肉感，身形也顯得更加圓潤。另外，雙腿除了腳踝外沒有任何縫隙，因此畫的時候要讓雙腿完全貼在一起。

♡ 內衣褲

因為臀部和大腿都變得相當粗大，所以要配合這一點讓內褲陷入肉裡更多，以呈現出緊繃感。描繪因脂肪豐厚而出現明顯分層的腹部一帶時，只要縮小內褲的面積，並且加上腰部扭轉的動作，就能讓肉感更為強烈。

不同年齡的豐滿

以下將觀察女性在不同成長階段的身材變化。在身體尚未發育的幼兒期，整體會給人像是圓筒的感覺，不過隨著成長脂肪會慢慢堆積，逐漸進化成富有曲線感的體型。以尤其會因重力而下垂的部位為主，描繪豐滿感。

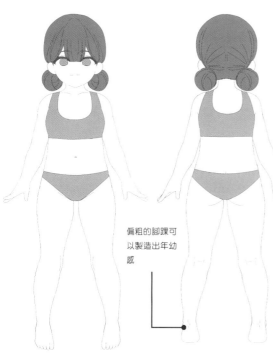

偏粗的腳踝可以製造出年幼感

♡ 小孩

描繪幼兒體型時，要讓頭的比例相對於軀幹來得偏大。插圖的年齡設定約莫為7歲。掌握住圓臉、直筒腰、手腳偏短這幾個要點，即可表現出圓潤的體型。

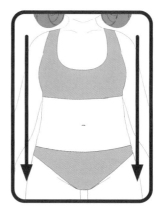

 重點

圓筒

身體線條沒有什麼凹凸起伏。只要讓整體帶有圓潤感，就能給人豐滿的印象。

♡ 10歲後半～20多歲

乳峰設定在較高的位置，手臂和雙腿則要畫得比較纖細修長，藉以表現尚在發育的年輕氣息。只要把脖子和肩寬畫得比較小、眼睛畫大一點，長相就會感覺帶有稚氣。

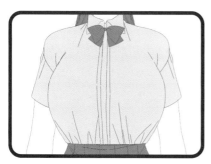

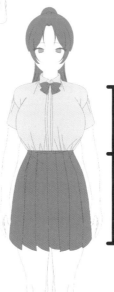

富有曲線感的體型

由於臀部周圍的肌肉也開始發育，因此要在較高的位置畫出飽滿、有分量感的臀部線條

 重點

襯衫的緊繃感

為了強調還在發育的胸部高度，要讓襯衫從接近鎖骨的位置隆起，製造出緊繃的感覺。

 重點

膝蓋以下纖細

為了表現修長的手腳，不要讓脂肪堆積在膝蓋和小腿上，讓腿部線條保持纖細。

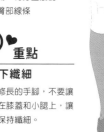

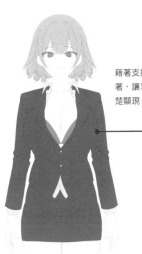
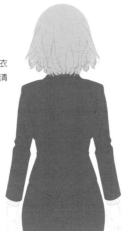

藉著支撐胸部的衣著，讓乳溝線條清楚顯現

♡30多歲～40多歲

進入到成熟期，各部位都變得豐滿。乳峰的位置會稍微往下移，臀部、大腿和小腿會變粗，在與腰部的對比之下更顯豐滿。

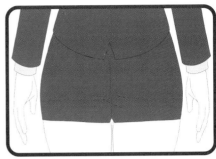

豐滿 ♥ 重點

各重點部位變豐滿

臀部和大腿都出現豐滿的張力。可以讓角色穿上合身衣著，利用緊繃的皺褶來表現豐滿感。

♡50多歲

胸部的乳房懸韌帶會隨著重力延展，使得乳房整體往下垂。由於全身肌肉的緊繃感和肌膚的張力也都會減弱，因此臀部和腹部會變得鬆弛，並且下腹部會因為鬆弛而產生橫紋，讓整個人散發出這個年紀特有的豐滿感。

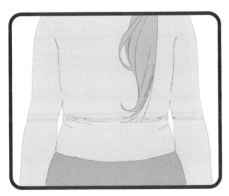

豐滿 ♥ 重點

體型趨向於直筒

隨著年齡增長，腰部漸漸發胖成了水桶腰，體型因此變得趨向於直筒。

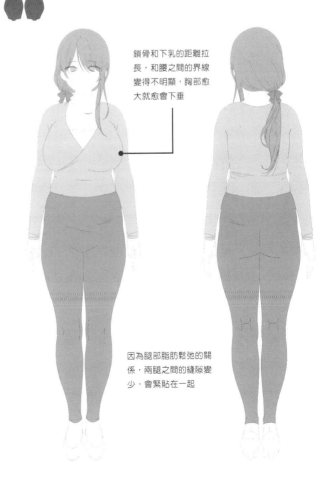

鎖骨和下乳的距離拉長，和腰之間的界線變得不明顯，胸部愈大就愈會下垂

因為腿部脂肪鬆弛的關係，兩腿之間的縫隙變少，會緊貼在一起

小孩

個子和胸部都很嬌小，依舊充滿天真氣息的小女孩。雖然是小孩，身上還是有好幾個豐滿的部位。以下將說明應該如何描繪少有起伏的腰部和腹部、肌肉量少且偏粗的手臂和腿部等等，這些 10 歲出頭的小女孩特有的體型特徵。

♡ 減少起伏讓體型顯得豐滿

這個體型的特徵是頭大，手臂和腿又粗又短。因為骨盆和肋骨的寬度相近，所以腰部給人像是圓筒的感覺。以曲線畫出橫幅比腰來得寬的大腿，藉著減少整體的起伏來表現豐滿感。

♡ 上半身的豐滿

腹部周圍會因為肚臍上方的脂肪下垂，使得肚臍的形狀變成橫長形。

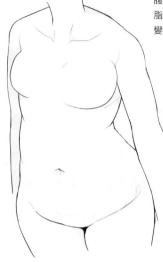

描繪軀幹的肉感時要有立體環繞的想法。只要用輔助線畫出立體型的透視線就會相當清楚。

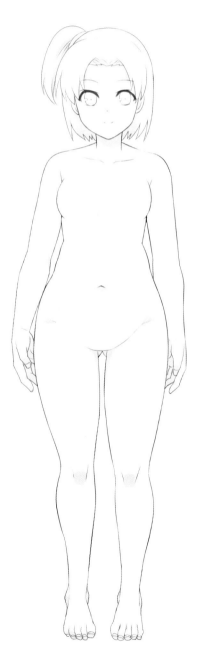

♡ 下半身的豐滿

即便胸部較小，也能藉由畫出下乳的圓弧部分來提升豐滿感。只要把小女孩體型特有的圓滾滾肚子畫出來，整體看起來就會肉肉的。

在頭身比、骨架皆相同的情況下，肉肉身材的腿看起來會比較短。

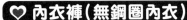

♡ 內衣褲（無鋼圈內衣）

被稱為成長型內衣的少女用胸罩。和大人的胸罩相比多半沒有鋼圈，支撐力低為其特徵。能夠完整包覆處於成長期的胸部，但如果孩子發育得比較快就有可能溢出來。另外，不特別強調腰部最細處，內褲也畫得大件一點，能夠展現出這個年紀特有的豐滿感。

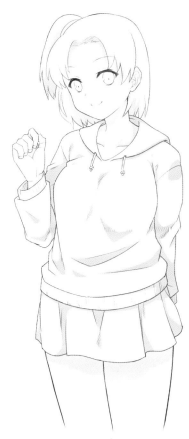

♡ 便服（連帽上衣）

孩子常穿的連帽上衣因為會遮住上半身，很難展現出豐滿感。不過，像是利用短袖露出上手臂，或是縮短裙子長度讓大腿露出來等等，還是可以像這樣下點工夫，透過遮掩部分和外露部分的差異來強調豐滿感。將手掌畫得小一點更能表現稚嫩的感覺。

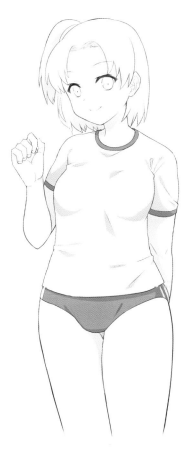

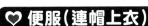

♡ 體操服

孩子才會穿的服裝之一是「體操服」。雖然現在已經很少見了，不過緊身小短褲是能夠強調大腿豐滿感的配件。刻意將大腿畫粗一點更能強化豐滿的感覺。上衣的布料很薄，可以刻意畫得又小又緊繃來提升豐滿程度。

10歲後半～20多歲

成為高中生或大學生之後，肌肉和骨架會逐漸發育成大人的身體。只要縮小軀幹體積、畫出較小的上半身配上偏大的胸部，下半身則畫得比較粗壯，但手腕和膝下較細，就會成為富有曲線感和平衡感的豐滿體型。

♡ 利用曲線展現豐滿感

在即將成為大人的這個年紀，腰部會開始出現腰身，臀部和大腿的肉也會變得明顯豐滿起來。描繪的祕訣在於讓表情保有一絲天真，同時讓開始堆積脂肪的身體曲線帶有張力和分量感。

只要把上半身畫小一點，下半身的體積就會顯得比較大且豐滿

為了讓體型充滿曲線感，軀幹要畫細一點，最好還帶有一些腰身

腰到大腿這一段要畫得比較粗，讓身形充滿豐滿的張力

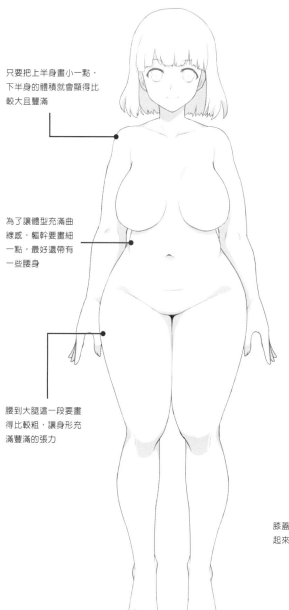

♡ 上半身的豐滿

腋下重疊的肌肉也是性感的重點。連至背面的大圓肌、闊背肌、喙肱肌等部位儘管很難描繪，不過只要巧妙地使其連往胸部，就能表現出立體的豐滿感。一邊想著這些肌肉的走向，以及青春世代的Q彈緊緻感，一邊將大腿設定得粗一些。

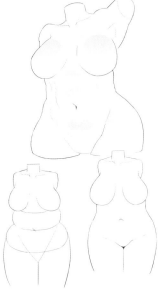

如果想要強調豐滿感，可以畫出像是重疊好幾個橢圓的輔助線，讓軀幹到下半身充滿分量感。

♡ 下半身的豐滿

人體部位中，大腿的粗度僅次於軀幹，因此畫大腿時可以毫不猶豫地畫粗一點。另外，可以縮小軀幹讓腰部到膝蓋產生平緩的線條，腿也會看起來比較長。臀部要畫大一點，不過為了和30多歲～40多歲、50多歲有所區別，大腿則是要畫得比較細。

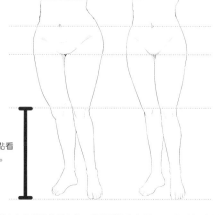

膝蓋以下畫細一點看起來會比較可愛。

因為重心在右腳且右腳在後，所以看起來會略短。反觀左腳雖然比較長，但事實上左右腳的骨頭長度相同。

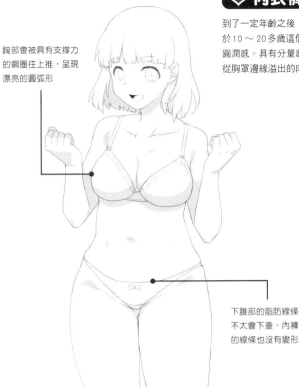

♡ 內衣褲（鋼圈內衣）

到了一定年齡之後，幾乎都會改穿能夠支撐胸部大小的有鋼圈胸罩。另外，由於10～20多歲這個年紀的胸部張力會變得更加強烈，請確實強調胸部隆起的圓潤感。具有分量感的下乳會因受到鋼圈支撐而呈現漂亮的半圓形，還有，把從胸罩邊緣溢出的肉和軀幹的脂肪也畫出來，可以更進一步加強豐滿感。

胸部會被具有支撐力的鋼圈往上推，呈現漂亮的圓弧形

下腹部的脂肪線條不太會下垂，內褲的線條也沒有變形

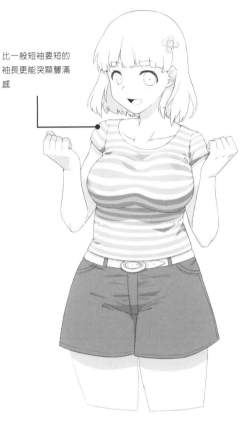

比一般短袖要短的袖長更能突顯豐滿感

加上極端的角度，讓胸部往前突出。也別忘了替蝴蝶結加上角度

♡ 便服（橫條T）

若想利用便服呈現豐滿感，可以在衣服的圖案或紋路下工夫。國中生左右的年紀可以穿著動物等可愛圖T，年紀更長一些就用橫條或直條等簡單的圖案來強調。以橫條來說，只要像插圖一樣讓條紋的寬度產生變化，就能強調豐滿的部位。

♡ 學生制服

「學生制服」是這個年紀才有的服裝。由於制服實際上並不會突顯身段，因此畫插圖時必須特別強調陰影和皺褶。若想要強調豐滿感，建議可以選擇罩衫或夏季水手服等布料較薄的款式。只要像插圖一樣讓胸部撐起制服，前側的下襬就會像窗簾一樣上抬，達到強調豐滿胸部的效果。

年過30邁入成熟期的女性身體，會變化成真正達到巔峰的「前凸後翹」曲線。由於肉的分量感增加，因此在某些姿勢下能夠輕易展現S型線條，也容易和其他世代產生區別。

♡ 前凸後翹的成熟期

脂肪堆積在胸部、臀部、大腿等處，讓身形更顯豐滿。因為整體都有肉會給人沉重的印象，所以要縮窄腰部、膝蓋、腳踝，讓體態不僅充滿分量感也擁有曲線。另外，讓手肘的角度朝內、腳尖稍微內八，可以充分突顯女人味。

♡ 上半身的豐滿

增加胸部的分量，強調豐滿感。另外，要將腰部最細處的位置設定得比50多歲高一些，並且縮小腰臀線條的弧度，畫出富有曲線感的葫蘆型身材。由於脂肪的厚度增加，大腿根部皺褶的傾斜度會比成長期來得平緩，身材也更顯豐滿圓潤。

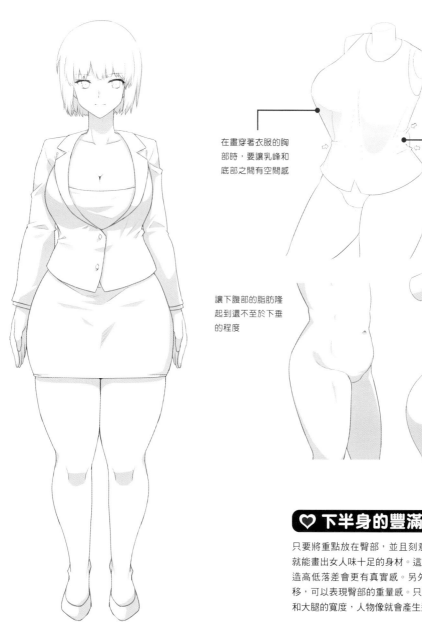

在畫穿著衣服的胸部時，要讓乳峰和底部之間有空間感

腰部線條要稍微內縮，讓上半身帶有曲線感才會顯得豐滿

讓下腹部的脂肪隆起到還不至於下垂的程度

♡ 下半身的豐滿

只要將重點放在臀部，並且刻意展現腰臀之間的S型線條，就能畫出女人味十足的身材。這時，如果在腰部最細的位置製造高低落差會更有真實感。另外，將臀部和大腿的界線往下移，可以表現臀部的重量感。只要畫出輔助線，縮小後方臀部和大腿的寬度，人物像就會產生遠近感。

50多歲

中年婦女的身形會開始明顯變得鬆弛。身上各處的脂肪鬆垮，整體的曲線感消失，從內衣褲溢出來的肉量也大幅增加！以下將解說在畫這種熟女體型時，必須掌握的幾個重點。

♡ 體型開始明顯變得鬆弛

肌肉衰退的同時脂肪開始增加，並且在重力的影響下，體型開始變得鬆弛。將各部位最有分量處的位置往下移，讓身體線條的起伏變得平緩。另外，還要讓從內衣褲溢出來的肉量增加，讓大量的肉掛在鬆緊帶上。稍微減少毛髮量，能夠讓外表年齡一口氣增長許多。

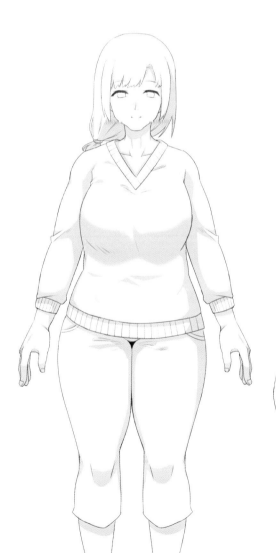

♡ 上半身的豐滿

由於鬆弛又變少的肌肉上方會堆疊好幾層厚厚的脂肪，因此皺褶要畫多一點。身體線條的凹凸起伏要畫得比較平緩，讓整體呈現帶有圓潤感的柔軟圓筒狀。降低乳峰的位置，並且將腰部周圍以及下腹部的皺褶畫得有些鬆弛。

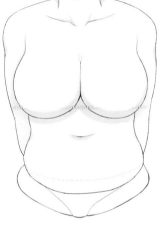

♡ 下半身的豐滿

腰線會因脂肪的厚度而變得不明顯，內褲的鬆緊帶也會陷進肉裡。另外，也要讓肚臍的線條扭曲，畫出肚臍周圍豐厚的脂肪感和鬆弛感。想像膝頭上也有脂肪堆積畫出線條，並且因為整體肌肉都會萎縮，所以也要減少從內側開始的肌肉張力。

由於整體的脂肪下垂，因此髖關節周圍的皺褶曲線會變得平緩，進而使得大腿根部被埋在脂肪裡

整條腿的脂肪顯得鬆垮下垂，身體線條和皺褶的形狀也受到重力影響而歪斜

實際體重與 BMI

體重的數字並非絕對

事實上，光憑體重的數字很難判斷一個人的體型是如何。比方以肌肉發達的人為例，即便體重和肥胖體型的人相同，兩者的身體線條、部位的形狀也會不一樣。

另外在動畫或電玩遊戲等二次元角色身上，經常會看到臉極小、手腳又細又長，這種脫離現實的體型設定。可是在實際的人體中，頭在全身所占的大小比例、對應身高的標準體重等，這些在某種程度上都是固定的。

根據日本國立健康與營養研究所的調查，2019 年時，20 多歲日本女性的平均身高為157.5cm。若以 BMI 值來計算對應這個身高的標準體重，則約莫為 54.6kg。當然如果是模特兒體型就會小於這個數值，若是肌肉發達的人則體重可能會更重。因此，請各位記住體重並不等於肥胖程度。

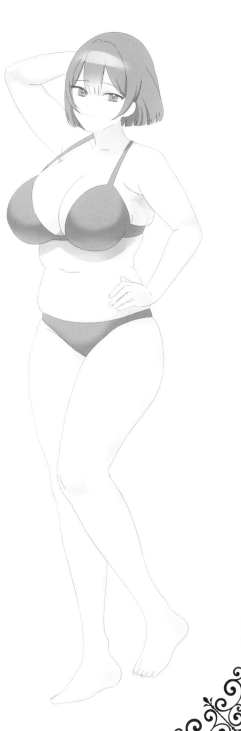

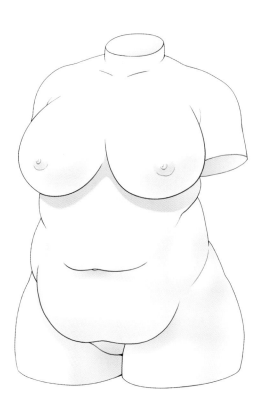

第 4 章

豐滿
上色法

為插圖上色，可以更有效地呈現出豐滿的立體感。即便光源相同，光線和陰影、質感等也會隨角度有所改變。另外，無論是肥胖體型或肌肉發達的體型，脂肪、肌肉的凹凸都會帶來不同的陰影量和形狀，膚色也會隨曬黑程度產生變化。只要掌握住幾個要點，就能畫出更加逼真的人物像。本章將由插畫家 Xin 老師為各位進行解說。

主要使用的筆刷為這4種。由於每種的筆觸皆不同，請配合想要呈現的質感來選擇筆刷。如果想要表現柔軟的感覺，就使用噴槍或水彩筆。描繪膚色時也主要是使用這兩種筆刷。

鉛筆	噴槍	毛筆	水彩筆

插圖、文字
Xin

使用軟體
SAI2

01 草稿～線稿

🔲 決定構圖

首先畫出大致的草稿，確認構圖和姿勢。這個步驟的目的是掌握大概的感覺，所以不需要描繪太多細節部分。
這次決定採用右上的構圖。

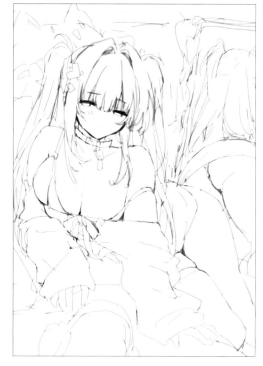

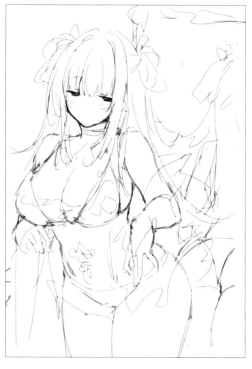

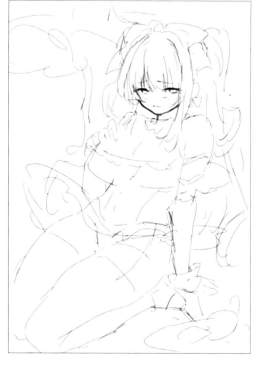

🔳 畫草稿

決定好構圖之後，就用［鉛筆］畫草稿。
這時要畫得多仔細是因人而異。我個人多半會在草稿階段，仔細地描繪臉和頭髮。這時畫好的草稿，會作為謄寫時的底稿使用。

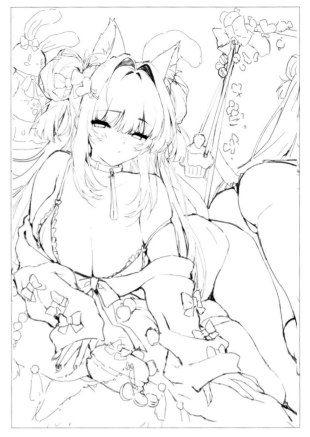

🔳 畫線稿

畫出滿意的草稿之後，製作2張「普通」圖層，分別畫出臉和臉以外部位的線稿。由於之後多半會再對臉進行修改，因此要單獨製作一張圖層。
線稿的風格也和草稿一樣因人而異。以我來說，我喜歡畫封閉的線條，讓線與線之間沒有空隙。
乳溝因為要利用上色來表現，所以不畫線。
由於線感覺有點淡，因此要複製臉以外部位的線稿圖層，加深線的顏色。

 底色

底色

線稿完成後，接著要來上底色。在這個階段會決定好漸層等細節。

每個部位都分別製作圖層（精細地分好圖層之後，再分類成「皮膚」、「頭髮」等，彙整在資料夾中），接著用[填滿]工具分別上色。之後使用[噴霧]，在臉和皮膚附近補上少許膚色，在頭髮末端補上藍色。

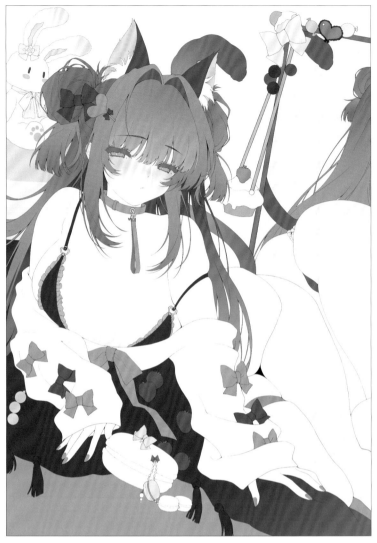

 身體的上色

大致加上陰影色

最先上色的部位是皮膚。使用[水彩筆]，一邊畫一邊調整筆刷的硬度。

在各底色塗層上分別製作[普通]塗層，進行剪裁。首先用[填滿]在陰影位置放上顏色。這時不需要畫出正確的陰影，只要大略放上陰影色就好。

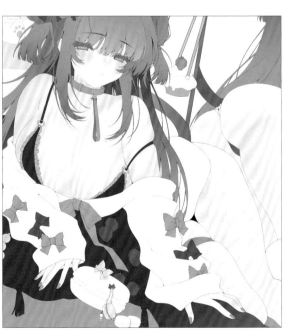

右臂和腋下的上色

❶ 從一開始大略擺放的陰影開始，想著圓柱形手臂的立體感和鎖骨位置，用[水彩筆]加上更深一階的陰影。尤其鎖骨部位要特別意識到和肩膀之間的關聯。

❷ 描繪陰影更深的部分及腋下部分的打亮，增添層次感。這麼一來就能表現腋下贅肉豐滿柔軟的感覺。

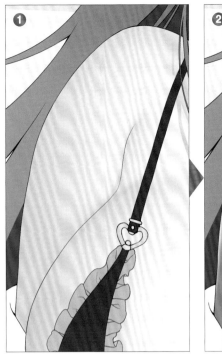
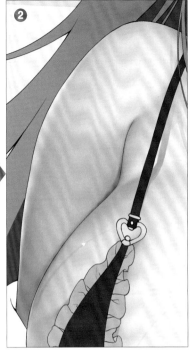

左臂和鎖骨的上色

❶ 從一開始大略擺放的陰影開始，想著圓柱形手臂的立體感和鎖骨位置，加上更深一階的陰影。和右臂一樣，鎖骨部位要特別意識到和肩膀之間的關聯。

❷ 描繪顏色更暗部分的陰影、邊緣部分的打亮，增添層次感。

❸ 想像光源來自右上方，在肩膀、鎖骨、內衣肩帶陷入部分加上強烈的打亮，營造出豐滿感。

胸部的上色

描繪豐滿女孩時，胸部堪稱是最重要的部位。接著就透過上色，表現柔軟豐滿的雙峰吧。
胸部不是像球一樣堅硬的球體，而要想成是裝了水的氣球。如果想要更加強調柔軟感，使用［噴槍］是一大重點。

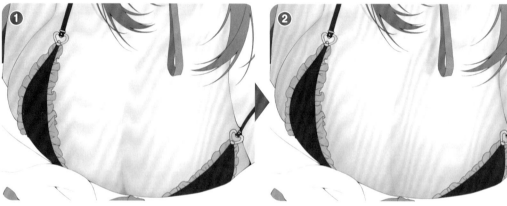

在一開始擺放陰影色的圖層中描繪。以更深的顏色加上陰影，
呈現出立體感。下乳因為會顯得特別暗，所以要選擇更深的顏
色。

繼續在同個圖層中描繪。一邊想著立體感和胸部的形狀，一邊
加深陰影。也別忘了畫上項圈的陰影。

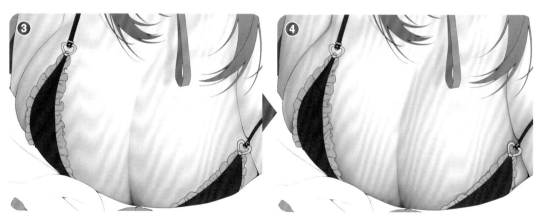

追加「色彩增值」圖層，加深下乳的陰影，強化立體感。
乳溝逐漸變清晰了。

在「普通」圖層中描繪內衣的陰影。

繼續製作「普通」圖層，以接近黑色的顏色讓乳溝的界線清楚
浮現。

僅顯示「普通」圖層的狀態

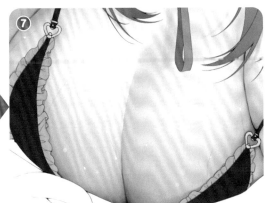

再次追加「普通」圖層，在乳溝的上方和胸部的頂點加上打亮。

在「色彩增值」圖層中加上汗珠。

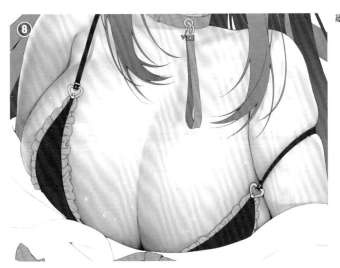

繼續在「普通」圖層追加來自上方更強烈的打亮。

胸部的上色範例

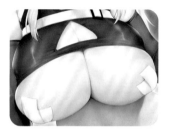

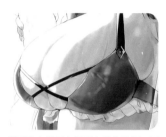

被橡膠材質勒住的上胸和從中溢出的下乳。被勒住的部分能夠強調幾近超乎現實的胸部柔軟感。

正面視角的胸部。利用從白襯衫中隱約透出的內衣顏色，表現內衣的小巧。只要畫出渾圓的胸型，即使從正面也能感受到胸部的大小。

利用泳衣從下方提托支撐住胸部。因此從側面看時，胸部的形狀會感覺朝身體前方突出。

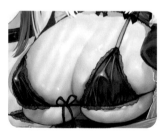

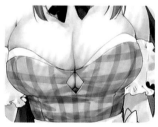

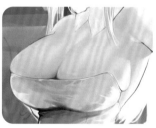

斜向視角的胸部。將後方的胸部畫得比前方大，能夠展現出大到連遠近感都錯亂的巨乳感。

由於衣服上的粉色和紅色格紋圖案有點令人眼花撩亂，因此在中央部分開了一個菱形的小洞，利用這種方式自然地展現深邃乳溝。

被馬甲從下方往上推的胸部。因為不像泳衣一樣有用繩子拉住，所以柔軟的胸部便會從馬甲的上方、腋下溢出來。

手指的上色

加上袖子的影子，並且在第2指節附近打上陰影，畫出女性化纖細柔軟的手指。

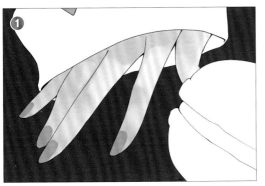

左腿的上色

❶ 描繪陰暗的部分，強調立體感。
❷ 加上打亮。

右腿的上色

❶ 和左腿一樣，畫的時候要一面注意立體感的呈現。為了展現豐滿感，尤其要在大腿的繫帶部分確實加上陰影。
❷ 加上打亮。注意不要讓肉溢出來的地方的亮度一致。

鏡中臀部的上色

我在這次的插圖中，在女孩身後配置了一面鏡子。這麼一來，就能讓胸部和臀部同時出現在畫面中。

❶加上陰影，呈現立體感。右腿（畫面左方）因為在左腿下方，顏色比較暗，所以要用更深的顏色上色。

❷在臀部的邊緣部分加上打亮。

❸因為是鏡中的臀部，整體都要加上光線並讓顏色較淺。

臀部、大腿的上色範例

大腿部分被腿環和靴子擠出兩層。靠近靴子這一邊因為材質不同，擠出來的肉比較多。

為了讓臀部顯得豐滿，故意省略遮蓋臀部的泳裝布料。可以清楚看出飽滿的臀部形狀。

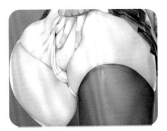

刻意讓內褲的尺寸比臀部來得小，藉此表現臀部豐滿又柔軟的線條，但又不會顯得粗俗。

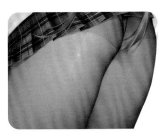

因為臀部很大，所以身體只要稍微向前傾裙子就會掀起來，幾乎要露出褲襪的中線和襠部、內褲。

腿環是用來套在大腿上的裝飾品，可以透過勒住大腿來表現柔軟的肉質，是相當好用的道具。

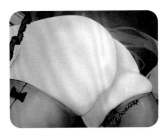

沒能完全被絲襪包覆，從絲襪的入口部分溢出來的大腿肉。為了強調肉的柔軟度，我稍微誇張地將夾在臀部和絲襪中間的部分畫得較豐滿。

04 臉、眼眸

身體上色完成之後,接著要畫臉和眼眸。
為了保持平衡,畫臉時要將圖層反轉過來畫。

❶ 使用[填滿]追加陰影。為臉頰和鼻子的頂點添加紅感。
❷ 同樣以[填滿],用比底色更深的顏色塗抹眼眸上半部,再使用
[鉛筆]畫出打亮。
❸ 用更深的顏色塗眼眸上半部,在睫毛和眼眸的邊界部分加上明亮
的藍色。
❹ 在睫毛邊緣加上橘色。
❺ 在睫毛裡面畫上細細的線條。
❻ 在眼眸中加入打亮。在眼白處追加睫毛的陰影。

❼ 在鼻子加上打亮。

❽ 將原本闔上的嘴巴修正成微啟狀態。

❾ 塗抹嘴唇。

❿ 在嘴唇加上打亮。嘴巴裡面也要塗成白色。

⓫ 在臉的線稿圖層上製作[普通]圖層，加以剪裁。並用紅褐色（#580000）填滿嘴巴的線稿。

嘴巴的線稿
#580000

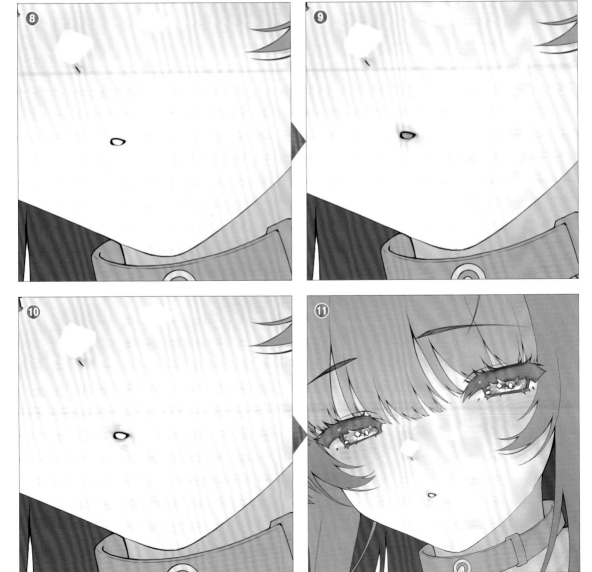

05 頭髮

全部都是使用最硬的[水彩筆]工具。

❶ 和皮膚一樣，做出新的圖層後，先用深色畫出大致的陰影。

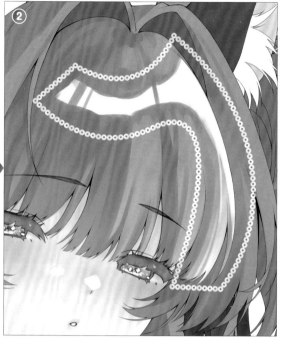

❷ 在第1個圖層下方畫上打亮色。

❸ 用比剛才更深的顏色，仔細描繪一開始畫的陰影。

❹ 用更深的顏色描繪髮際線和頭髮重疊的部分，增添層次感。

⑤ 用更深色在頭髮的丸子部分和Ｍ型進氣口加上陰影，營造出立體感。

⑥ 繼續加上打亮。使用[填滿]讓打亮部分顯得更有光澤。

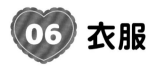

06 衣服

和其他部位一樣，要先將陰影大致畫出來再調整細節。上色的時候，要對羅紋針織的布料質地、小裝飾等，這些沒有在線稿中畫出來的部分進行描繪。這時很重要的一點，是要注意衣服的材質（皮革、針織等）。比方說，因為這個女孩身上穿的內衣褲是容易反射光線的皮革材質，所以就要確實加上打亮。

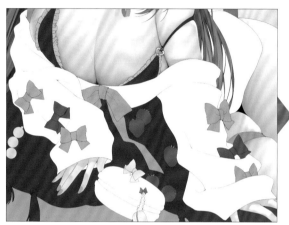

首先用1色在毛衣上塗抹底色。因為之後會再加上陰影以呈現立體感，這時不需要在意衣服的皺褶或袖口的鬆垮部分，只要將顏色塗滿就好。

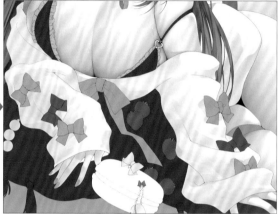

大致加上陰影。在袖口的鬆垮部分和蝴蝶結周邊加上陰影，表現針織衫的柔軟感。在光線被遮住的右臂部分，加上比左臂較深的陰影色。另外從腰部到臀部的針織衫部分，是透過加上陰影來表現衣服的寬鬆感。

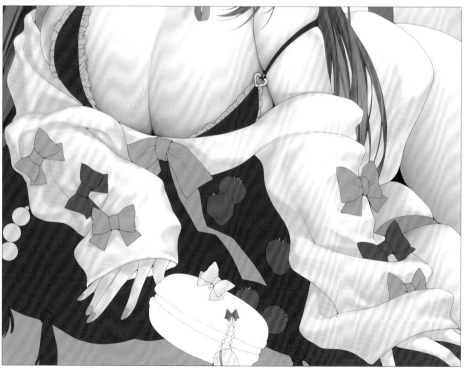

仔細加上陰影，將衣服的細節表現出來。加上更深一層的陰影色，決定衣服的走向和形狀，這樣能夠更進一步強調針織布料的柔軟感。

表現羅紋布料的直條紋。條紋圖案的線條也要和衣服的陰影一樣，重點式地加深陰暗部分的顏色，並且在明亮部分加上打亮，讓整件衣服感覺自然不突兀。另外，條紋之間的寬度要盡可能保持等間隔，看起來才會整齊漂亮。

畫上蝴蝶結。在胸口和袖口的蝴蝶結加上陰影色。在蝴蝶結的綁結中央加上較深的陰影色，藉此表現布料的質感。另外，由於胸口蝴蝶結垂落的兩條緞帶比較長，因此也要在翅膀的影子和折線部分加上陰影色。

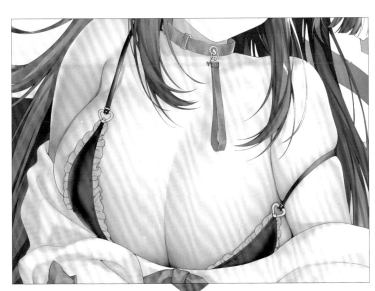

為皮革內衣大致增添光澤。在胸部頂點的上下兩側塗抹深色，被拉往反方向的側邊部分則會呈現出皮革獨特的光澤。另外也要在肩帶承受拉扯力道的部分製造光澤感，讓皮革的質感更加逼真。

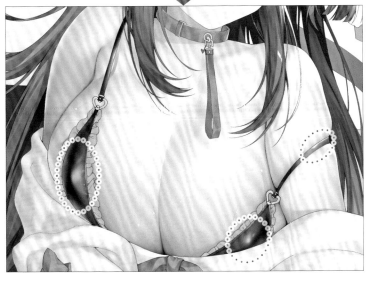

特別在胸部的頂點部分描繪出光線，這樣能夠更加強調出立體感。肩帶部分也要加上打亮，藉此表現皮革反射光線的獨特質感。不僅如此，這麼做也能發揮襯托膚色的效果，讓肌膚更顯透亮。

07 小物

有意識地描繪出小物的可愛感和立體感，也有助於提升整體的完成度。

兔子

由於後方的兔子布偶很靠近頭部，因此才使用淺色來描繪，以免太過搶眼。也不會特別畫上陰影和起伏。

髮飾

頭上的髮飾和針織衫的蝴蝶結為同色，藉此讓整體搭配產生呼應的效果。大蝴蝶結如果是粉紅色會顯得過於甜美，因此我選擇以黑色蝴蝶結來平衡整體的感覺。

鏡子

為了填補空白部分，我以愛心、蝴蝶結、甜點等相同類型的小物作為鏡子上的裝飾，藉此提升整體的完成度。

斜背包

和兔子一樣，草莓蛋糕造型的斜背包也要使用淺色描繪。

尾巴

耳朵和尾巴要描繪出動物毛茸茸的感覺。

頸鍊

項圈型的頸鍊。由於貓耳、蝴蝶結、草莓等都是非常甜美的元素，因此就用這個小道具來平衡整體感。和貓耳、尾巴搭配在一起能夠刺激想像力。

草莓

胸部前面的草莓的完成度要比後面來得高，這樣才容易讓人從草莓聯想到胸部。

荷葉邊

畫內衣的蕾絲時也要一邊意識到胸部的形狀。

抱枕

馬卡龍造型抱枕的顏色也要比較清淡，以免過於搶眼。

指甲

和針織衫同色系的粉紅色指甲。選擇較深的粉紅色，好讓指甲能夠從針織衫和膚色的顏色中跳出來。

 調整

將之前完成的圖層整理在一個資料夾中，修改頭髮等覺得需要調整的部分，提升畫面的密度。

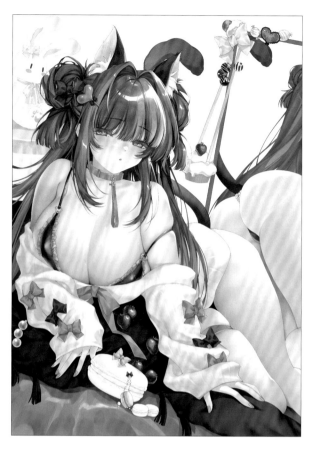

追加「色彩增值」圖層，在資料夾中進行剪裁。在大腿和臀部上追加汗珠。

追加「普通」圖層並進行剪裁。在大腿和臀部畫上光澤和打亮，讓大腿和臀部顯得更加豐滿飽滿。

追加「相加（發光）」圖層，加強表現來自右上方照射在臀部上的光線。

追加「色彩增值」圖層並進行剪裁。使用紫色加深畫面左方、畫面下方。

追加「覆蓋」圖層並進行剪裁。視整體情況，在靠近臉和光源的部分加上明亮的橘色，在陰暗部分加上水藍色。

在最下方追加「普通」圖層，以水藍色漸層製作背景。

在鏡子上添加裝飾，最後以「濾色」圖層在畫面整體畫上泡泡就完成了！

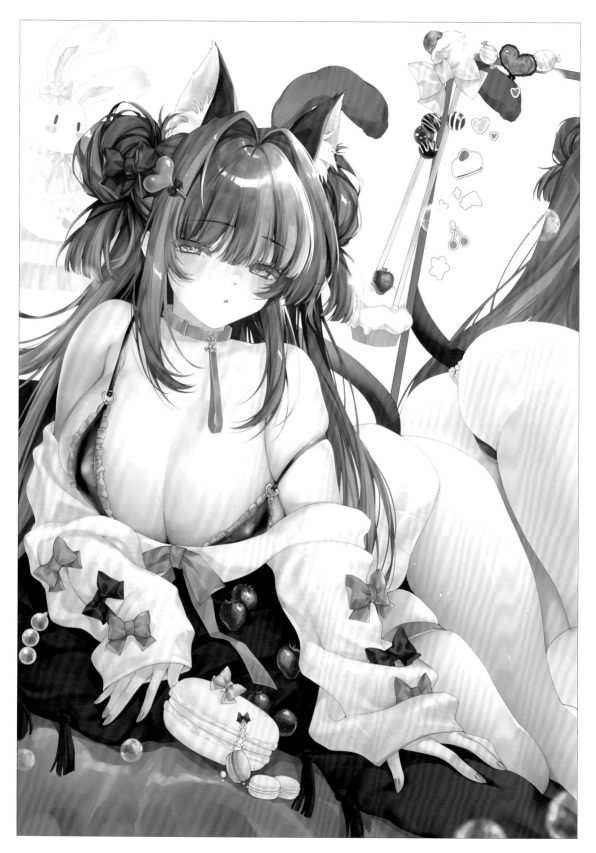

 更加豐滿的表現法

為了讓角色顯得更加豐滿，我在內衣的乳溝處追加繩子、在大腿加上繫帶，並且還加大臀部的尺寸。另外為了讓整體更為逼真，我也修改了鏡子部分。

胸部

利用交叉的繩子表現受到擠壓的胸部。由於內衣本身為容易反光的材質，於是我在陷入胸部的繩子部分塗上膚色。這麼一來，就能表現胸部從上下夾住、遮蓋繩子的樣子，同時突顯胸部的柔軟感。

臀部

加大臀部的尺寸，填補和沒有貼近身體的鏡子之間的空間。用臀部填滿和鏡子之間的距離，可以讓臀部顯得更加豐滿。

另外，我還在鏡子上追加了光線。這面鏡子原本因為透明度很高，感覺沒有什麼真實感，但是在加了反射光線之後變得逼真許多。

繫帶

藉著在大腿綁上繫帶，營造出更加豐滿的感覺。重點是要綁上繫帶而不是蝴蝶結，這樣大腿才會被勒緊。從繫帶溢出來的肉會隆起，能夠更強烈地表現大腿的柔軟和豐滿感。

這樣就完成豐滿度更高的插圖了。

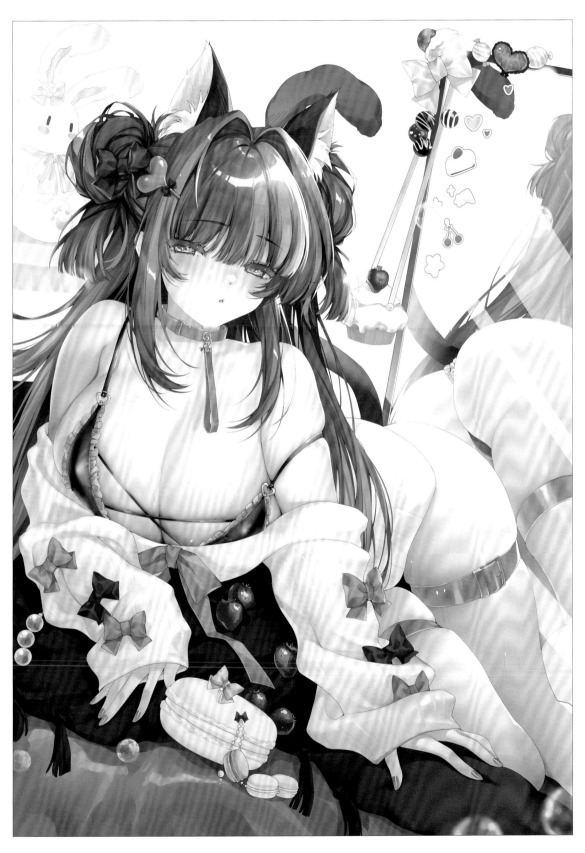

畫 家 介 紹

Xin

簡 介 插畫家。《少女前線》、《Red: Pride of Eden》角色設計，MF文庫J《問題魔族教師與天使候補生》（KADOKAWA）、OVERLAP文庫《妖怪公主渴望愛》（OVERLAP）的插畫等。
最近很喜歡畫自己的原創角色：史黛拉和百合！除了將她們兩人模型化，今後也預計新增其他角色。

pixiv https://www.pixiv.net/users/258003

Twitter @moehime_union

8イチビ8

簡 介 插畫家。主要負責社群網路遊戲的角色全身圖和靜物畫。
《聖火降魔錄 英雄雲集》（Intelligent Systems）、Yostar作品的SNS用插圖、各種繪畫技法書（Hobby Japan）等。
希望有更多人願意支持購買本書。

pixiv https://www.pixiv.net/users/62325421

Twitter @8ichibi8

signoAAA

簡 介 插畫家。製作插畫和社群網路遊戲的角色設計。
《邊境保衛戰》夏目（SEGA）、《黑色兔女郎》（GOT）等。

pixiv https://www.pixiv.net/users/885512

Twitter @signoAAA

Meyring

簡介 插畫家。主要負責Vtuber的插畫。山田凜鶴（DolLive）、마오루야（TwitchKR Streamer）、《DracooMaster》角色設計及插圖等。

pixiv https://www.pixiv.net/users/37548079

Twitter @__pakapaka

かすかず

簡介 插畫家。主要製作男性向插畫、CG集、原畫、角色設計等。負責《活靈活現！漫畫人物表情技巧書》（マイナビ出版）、《頭身比例小的角色插畫姿勢集 女子篇》、《與小道具一起搭配使用的插畫姿勢集》（Hobby Japan）、《武裝キャラの描き方》（廣濟堂出版）等的解說插圖。插圖作品涵蓋一般向、成人向。

pixiv https://www.pixiv.net/users/251906

Twitter @kasu_kazu

K.春香

簡介 一邊擔任專門學校的講師和文化教室的老師，一邊從事漫畫和插畫的工作，每天都沉浸在自己的嗜好中。

pixiv https://www.pixiv.net/users/168724

Twitter @haruharu_san

國家圖書館出版品預行編目（CIP）資料

巨乳 × 豐臀♡肉感女孩的繪畫技法 / 一迅社編；曹茹
蘋譯 . -- 初版 . -- 臺北市：臺灣東販股份有限公司，
2023.10
88 面；18.2X25.7 公分
ISBN 978-626-379-028-5（平裝）

1.CST: 插畫 2.CST: 人物畫 3.CST: 繪畫技法

947.45 112014714

巨乳 × 豐臀♡肉感女孩的繪畫技法

2023 年 10 月 1 日初版第一刷發行

編　　　者　　一迅社
譯　　　者　　曹茹蘋
編　　　輯　　魏紫庭
美 術 編 輯　　林佳玉
發 行 人　　若森稔雄
發 行 所　　台灣東販股份有限公司
　　　　　　　＜地址＞台北市南京東路 4 段 130 號 2F-1
　　　　　　　＜電話＞ (02)2577-8878
　　　　　　　＜傳真＞ (02)2577-8896
　　　　　　　＜網址＞ http://www.tohan.com.tw
法 律 顧 問　　蕭雄淋律師
總 經 銷　　聯合發行股份有限公司
　　　　　　　＜電話＞ (02)2917-8022